de bovenkant van Nederland

Holland from the Top

de bovenkant van Nederland

Holland from the Top KAREL TOMEÏ

Scriptum

Han van der Horst

Vanuit de lucht
From the sky

When you feel at home somewhere, you rarely look up. Only tourists admire eaves and rooftops. When you are new to a place, you choose the big picture. But locals don't need to. They've seen it all before. They know their surroundings like the back of their hand. But what they know so well is all at street level. They scarcely pay attention to what is above and beyond that – unless it is a particularly interesting shop window. It is only when they themselves go somewhere else, where the signs are in a different language, where they do not know what lies around the corner, that they too choose to see the big picture. But that is only temporary. Sooner or later, you find yourself once again before your own front

Wie zich ergens thuis voelt, kijkt zelden omhoog. Het zijn de toeristen die de daklijsten bewonderen. Als je ergens nieuw bent, kies je voor een breed blikveld. Maar de inwoners hoeven dat niet. Zij denken, dat ze het al weten. Dat zij hun omgeving kennen als hun broekzak. Ze kennen de straatstenen van hun eigen buurt het best. Wat zich naast en boven hen bevindt, daar hebben ze nauwelijks aandacht voor. Of het moest een aantrekkelijke etalage zijn. Als ze zelf op reis gaan, als ze ergens komen, waar de opschriften in een andere taal geschreven zijn, waar ze niet weten, wat er achter de bocht van de straat ligt, dan verbreedt zich hun blikveld. Maar dat is tijdelijk. Uiteindelijk sta je toch weer voor je eigen deur, waar alles duidelijk is en voorspelbaar en niet meer nauwkeurig

hoeft te worden waargenomen. Je zou bijna vergeten, dat je niet in een twee- maar in een driedimensionaal universum woont.

Hoe de eigen straat, de eigen buurt, de eigen stad er van boven uitziet, is dan ook nauwelijks voor te stellen. Het is niet moeilijk om je een vaag beeld voor ogen te halen, maar wie vervolgens probeert uit het geheugen de contouren nauwkeurig in te vullen, merkt al gauw, dat zo'n geestelijke oefening volledig spaak loopt. Het is overigens opvallend, hoe weinig vliegtuigpassagiers tijdens de vlucht uit het raam naar buiten kijken. Het is onvoorstelbaar, dat hieraan hoogtevrees ten grondslag ligt. Mensen kijken liever recht vooruit.

Daarom draagt dit boek zo'n bijzonder karakter. Het bestaat voor een belangrijk gedeelte uit beeld. Maar het blikveld bevindt zich nergens vóór de waarnemer, maar altijd er onder. Het zijn momentopnames van Nederland, genomen vanuit de hemel.

Dat is verrassend. Dat is ook ontregelend. Het doorbreekt alles, waaraan een leven lang ons gewend heeft. Op het eerste gezicht lijkt het, of zich een onbekende wereld aan onze

door, where everything is predictable and no longer needs to be observed in detail. You can almost forget that you live in a three – and not a two – dimensional universe.

The way your own street, neighbourhood or town looks from up in the air is almost impossible to imagine. It is easy enough to form a rough idea in your head, but if you try to identify the details, you soon find it too much for your imaginative capacities. It is also remarkable how few plane passengers look out of the windows during their flight. This cannot be purely a matter of vertigo. People prefer to look straight ahead.

And that is what makes this book unique. It consists mainly of images. But the observer sees everything not ahead but below. The pictures show how Holland looks from the air.

The effect is surprising. And alarming. It breaks through everything that we have spent our whole lives becoming accustomed to. At first glance, it looks like

a completely strange world. What we see is so different from our own view of reality that, at first, we don't recognise it. Only when we take a second look do we realise that what we are seeing is Holland, or at least parts of it. But even then, we are not aware of how it all fits together. That is because of our habit of looking straight ahead of us. The aerial photographs show us links and connections that we have simply never made before.

And yet, this feeling of unfamiliarity with the familiar is not purely a result of our normal field of vision, the fact that we have two eyes next to each other on the front of our head. That is too narrow a base for such a broad conclusion. It is also related to the way in which the Dutch – like the people of most Western countries – see themselves in relation to the world around them. They place themselves at the centre. They consider themselves free individuals. Around the 'I' are the others. There is a highly individual personal world and a world outside. You

waarneming voordoet. De werkelijkheid blijkt zo drastisch te verschillen van ons voorstellingsvermogen, dat wij in eerste instantie niets herkennen. Pas op het tweede gezicht wordt duidelijk, dat we Nederland zien, althans stukken van Nederland. Maar dan geeft het beeld zijn samenhang lang niet altijd meteen gewonnen. Dat komt door onze gewoonte om recht voor ons uit te kijken. De luchtfoto's laten samenhangen zien, waar we gewoonweg nog nooit aan gedacht hebben.

Toch heeft dat niet alleen met ons gebruikelijke blikveld te maken, met het feit, dat we twee ogen direct naast elkaar hebben recht onder ons voorhoofd. Dat is een te smalle basis voor zo'n brede conclusie. Het hangt evenzeer samen met de manier waarop Nederlanders net als de meeste andere burgers van westerse landen in de wereld staan. Zij stellen zichzelf centraal. Zij beschouwen zich als vrije individuen. Tegenover de 'ik' staan de anderen. Er is een hoogst particuliere binnenwereld en een buitenwereld. Je gaat met die anderen tal van relaties aan, soms van hoogst intieme aard. Je kunt je heel vertrouwd voelen in delen van die

buitenwereld. Maar je blijft toch allereerst jezelf. Je 'ik' is de oorsprong van je wezen.

Dat is alles behalve vanzelfsprekend. In grote delen van de wereld liggen deze verhoudingen geheel anders. En ook in Europa is deze vorm van individualisme in het licht van de totale geschiedenis een vrij recent verschijnsel. Onze voorouders van enkele eeuwen geleden stelden hun individualiteit helemaal niet centraal. Er was allereerst een omgeving, waarvan zij een onlosmakelijk onderdeel uitmaakten. Die omgeving had tastbare en niet tastbare elementen. God en alle heiligen maakten er net zo'n geïntegreerd onderdeel van uit als de bomen en de akkers en de medemensen. Je plek bepaalde wie je was. Je 'ik' was onderdeel van het grote geheel, dat je rol en je wezen bepaalde: boer of ridder, priester of ambachtsman. Misschien is het met zo'n visie wel een stuk gemakkelijker om je voor te stellen, hoe de wereld er van bovenaf uitziet. Je bent er tenslotte niet aan gewend om je heen te kijken. Je weet je niet omringd door anderen en een buitenwereld. Je stelt je eerder voor, hoe jij zelf oogt van buitenaf gezien. En hoe je dan

enter into various kinds of relationships – some of them very intimate – with others. You can become very familiar with parts of the world outside. But you remain above all yourself. Your 'I' is the origin of your being. That is by no means self-evident. In many parts of the world, these relationships are quite different. Even here in Europe, this type of individualism is a fairly recent phenomenon, in historical terms. Only a few centuries ago, our forefathers did not place the individual at the centre of the universe. In the first instance, there was an environment of which they were an inseparable part. This environment had tangible and intangible elements. God and all the saints were as much a part of this integrated whole as the trees, the fields and other people. Your place in life determined who you were. Your 'I' was part of the larger whole, which determined your role and your existence: peasant or knight, priest or craftsman. Perhaps, from such a perspective, it is a little easier to imagine how the world might look from

the air. After all, you are not accustomed to looking around you. You don't see yourself as surrounded by others, and by an outside world. You are more aware of how you look from an external viewpoint. And how you fit into the organic whole. And that means at all levels: from the village to the empire.

Fifteen hundred years ago, the Byzantines had a clear picture of their place in the whole. Their empire was an earthly reflection of heaven, with the emperor in Constantinople in the role of Christ. They believed that, since this mirror image had been created by man, it was imperfect. They could imagine how God looked down from on high on the fields, on the towns and on the gilded domes of the churches. The Byzantines held varying opinions concerning what God might think about what he saw, what was good in his eyes and what was evil. They argued a great deal about theological issues. Even though the mirror image of heaven could never be perfect, they had to do their best to make it as accurate as possible. Consequently,

past in dat organische geheel. En dat kon op allerlei niveaus: van het dorp tot aan het imperium.

De Byzantijnen van vijftienhonderd jaar geleden hadden een duidelijke opvatting van hun plaats in het grote geheel. Hun rijk was de aardse afspiegeling van de hemel met de keizer in Constantinopel in de rol van Christus. Zij waren er tegelijkertijd van overtuigd, dat deze afspiegeling mensenwerk was. Om die reden was zij onvolmaakt. Dat kon niet anders. Men kon zich voorstellen hoe God vanuit de hoogte neerzag op de akkers en de weiden, op de steden en de vergulde koepels van de kerken. Onder de Byzantijnen leefden uiteenlopende opvattingen over de conclusies die God vervolgens trok, over wat goed was in zijn ogen en wat kwaad. Zij verschilden sterk van mening over theologische kwesties. Omdat de afspiegeling van de hemel zo getrouw mogelijk moest zijn, omdat men ondanks alle onvolmaaktheid toch naar een zo goed mogelijk resultaat mocht streven, namen die geschillen regelmatig heftige vormen aan tot en met heftige burgeroorlogen, waarin geen kwartier

werd gegeven. Dat kon ook niet, want de overwinning van de verkeerde opvatting betekende, dat het kwaad de essentie zou vormen van het rijk. Dan was het geen menselijke afspiegeling meer van de hemel op aarde. De stelling dat godsdienstige kwesties gewetenszaken zijn en dus behoren tot de competentie van het individu, is met zo'n wereldvisie volstrekt onbegrijpelijk.

Wij beschouwen onze samenleving als de som van onze individuele inspanningen. Wij zijn bereid geweest om onze persoonlijke vrijheden op tal van punten aan banden te laten leggen, opdat we elkaar niet tegen zouden werken, zodat uiteindelijk niemand zijn persoonlijke ambities kon realiseren. Die beperkingen hebben te maken met daden, niet met daden en met woorden. Aan het ontwikkelen van individuele opvattingen worden nauwelijks grenzen gesteld. Dat kan ook niet anders in een maatschappij, waar ieder zijn 'ik' stelt tegenover de anderen en de buitenwereld. Dan heb je recht op je eigen opvattingen en je eigen visie. Het is zelfs zover gekomen, dat alle politieke ideologieën in het westen zeggen een

these disagreements often became very heated, sometimes even leading to civil war, in which no quarter was given or taken. They had no choice, because if the wrong opinion triumphed, the empire would be based on evil. It would then no longer be a human reflection of heaven on earth. The notion that religious questions are matters for the conscience and are therefore the concern of the individual, is completely incomprehensible in the context of such a world view.

We see our society as the sum of our individual efforts. We have been prepared to restrict our personal freedom in many areas, so that we would not work against each other, with the result that in the end no one achieved their own personal ambitions. These restrictions are related to deeds, and not to deeds and words. There are almost no restrictions at all on the development of individual attitudes and opinions. This is the only option in a society in which each person sees their 'I' as confronted with others and the outside

world. Everyone is entitled to their own views and ideas. We have now reached the point at which every political ideology in the Western world claims to strive towards a society in which each person can optimise their own individuality, in which the personal development of the individual is a central value. Opinions differ only on the best way to organise such a society. This, too, has led to cold wars and bloody conflicts in recent years. But violence has become rare in the West: people have learned to be civilised about differing opinions, and minorities bow to the will of the majority. Because people develop and change their opinions, the composition of these majorities changes. Everyone gets their own way from time to time, and each individual can dream of his or her own personal heaven on earth. With luck and willpower, you might even achieve it. The ideal society is a combination of all the private heavens on earth. It is a heaven with many faces, inhabited by pretentious saints, because the

samenleving na te streven, waarin afzonderlijke mensen hun eigenheid optimaal kunnen beleven: de persoonlijke ontplooiing van het individu is een centrale waarde. Verschil van mening bestaat slechts over de beste manier om de samenleving zo te organiseren, dat dit het resultaat is. Ook dit leidde nog in het recente verleden tot bloedige conflicten, tot koude en hete oorlogen. Maar tegenwoordig is in het westen geweld zeldzaam: de individuen van het westen hebben geleerd beschaafd van mening te verschillen, terwijl minderheden zich neerleggen bij het primaat van meerderheden. Omdat mensen zich ontwikkelen en steeds van mening veranderen, veranderen die meerderheden van samenstelling. Iedereen krijgt regelmatig zijn zin. Zo kan het individu rustig dromen van zijn particuliere hemel op aarde. Met geluk en werkkracht valt dit ook aardig te realiseren. De ideale samenleving is een combinatie van al die private hemels op aarde. Het is een hemel met zeer veel gezichten, bewoond door pretentieuze zaligen, want de Byzantijnse gedachte dat alle mensenwerk onvolmaakt is, heeft sterk aan populariteit in-

geboet. Wie vanuit zichzelf denkt, ziet minder gauw grenzen dan iemand die zich de uitdrukking weet van een groter geheel en niet méér. God is intussen voldoende op de achtergrond geraakt om geen rol van betekenis te spelen als de maat van alle dingen.

Wie luchtfoto's naast elkaar ziet, wordt echter met een groter geheel geconfronteerd. Die ontmoet als het ware de Byzantijnse visie op de mensen en hun werken. De verbanden op zo'n opname die hoog boven het land is gemaakt, zijn immers duidelijker dan de afzonderlijke componenten. Er zit toch meer eenheid in al dat geploeter om individuele hemeltjes te creëren dan je denkt, als je vanaf de grond recht de wereld in kijkt. Je denkt terug aan de ideologieën met hetzelfde doel: individuele ontplooiingsmogelijkheden scheppen voor iedereen. Misschien is daar toch meer samenwerking voor nodig dan de algemeen aanvaarde uitgangspunten doen vermoeden. Wie weet, is het allemaal toch een stuk holistischer. Deze foto's, denk je, zijn niet alleen de moeite van het bekijken waard op esthetische gronden. Zij zijn meer dan kunstwerken. Zij vertel-

Byzantine belief that all that is made by man must be imperfect is no longer widely accepted. Anyone who places themselves at the centre of the universe will be less likely to see restrictions on their behaviour than those who are aware of the existence of a greater whole and nothing else. These days, God has been pushed far enough into the background to no longer play a significant role as the yardstick of all things.

If you place aerial photos next to each other, you are also confronted with a greater whole. In effect, what you are seeing is the Byzantine view of people and their works. The links that become apparent from such a great height are clearer than the individual components. Once you look at the world from high up in the air, you see that there is more unity in all that thrashing around to create our own individual heavens than you thought. And then you think about all those ideologies with the same aim: to provide individual development opportunities for

everyone. Perhaps they require more cooperation than prevailing principles might lead us to believe. Who knows, perhaps everything is a little more holistic than it first appears. These photos, you might find yourself thinking, are worth looking at for more than just aesthetic reasons. They are more than works of art. Separately and together, they tell a story. A story about the quality of our society. And about the way in which it has evolved. Because, through our view of the greater whole, we see traces of the past, traces of how it has grown. It is good to learn how to look down from heaven. Even if it is only to see whether we have a better set of fundamental principles than the Byzantines. And whether they lead to a better, more heavenly world.

len afzonderlijk en in hun onderlinge samenhang een verhaal. Dat verhaal gaat over de kwaliteit van een samenleving. En over de manier waarop zij tot stand gekomen is. Want door ons uitzicht op het grotere geheel zien we ook sporen van vroeger, blijken van hoe het zo is gegroeid. Het is goed om te leren vanuit de hemel naar beneden te kijken. Al was het maar om te kunnen voorstellen, of we betere uitgangspunten hebben dan de Byzantijnen. Althans of die een hemelser wereld opleveren.

Friesland

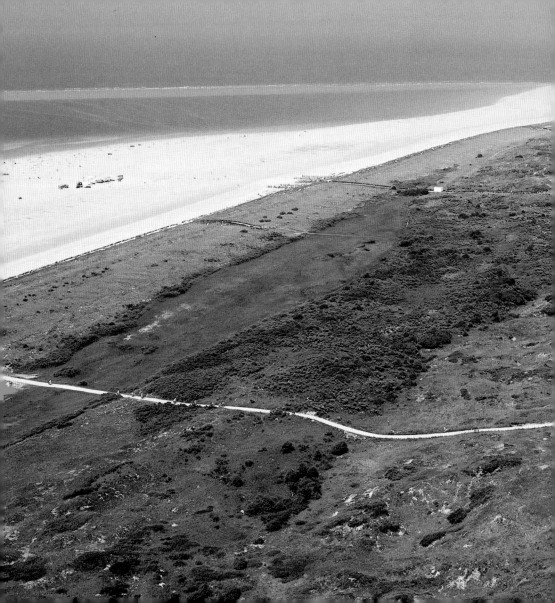

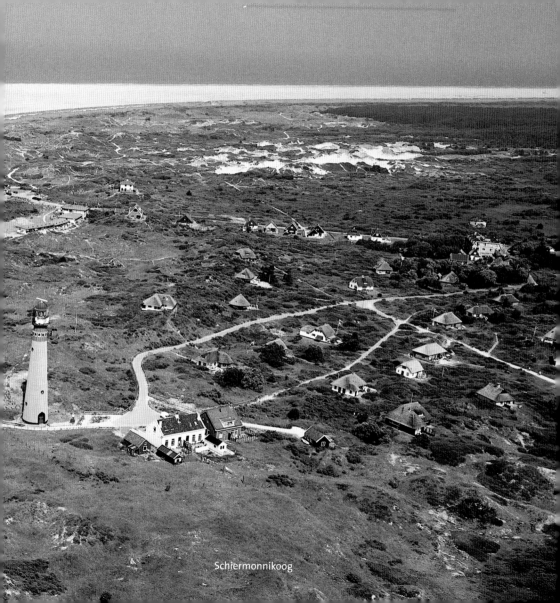
Schiermonnikoog

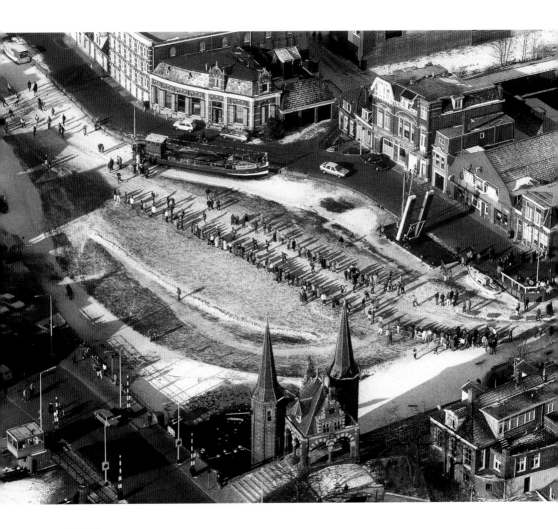

Elfstedentocht / Eleven Cities skating marathon, Sneek

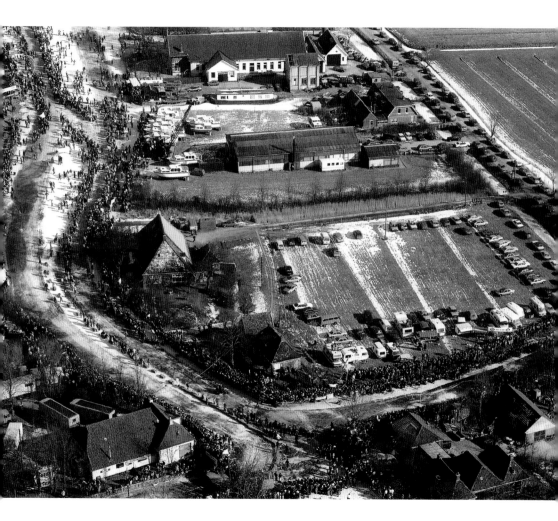

Elfstedentocht, Bartlehiem **19**

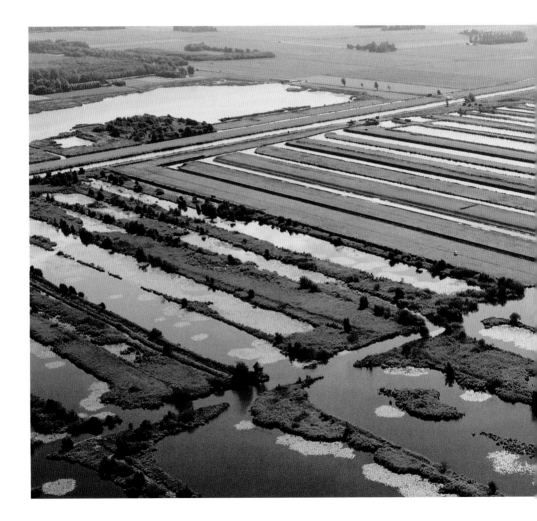

De Deelen

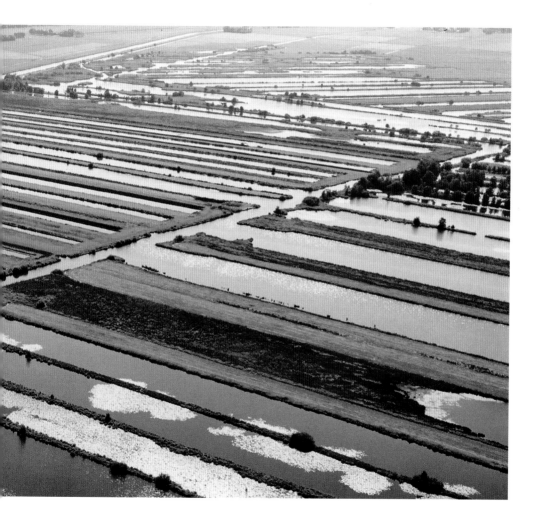

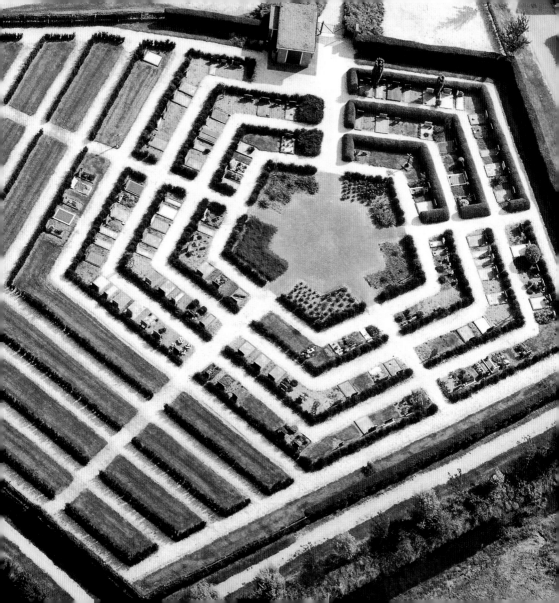

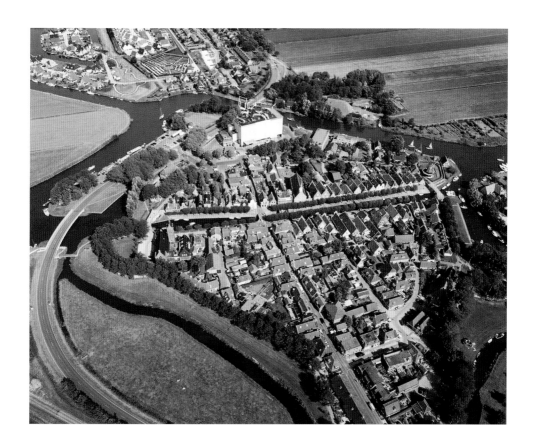

◄ Kerkhof / Cemetery, Sloten ▲ Sloten 23

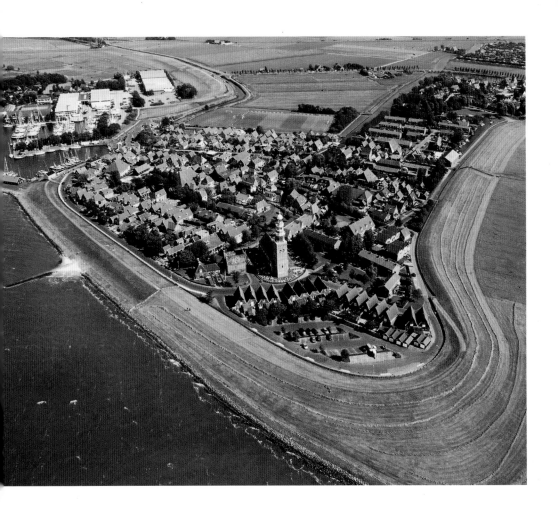

24 Hindeloopen

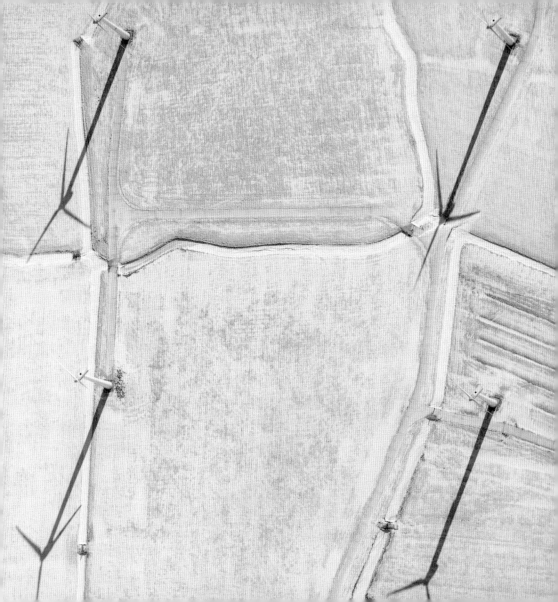

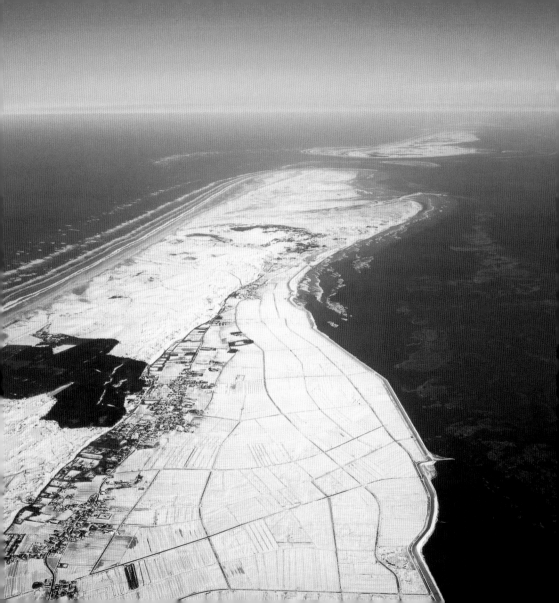

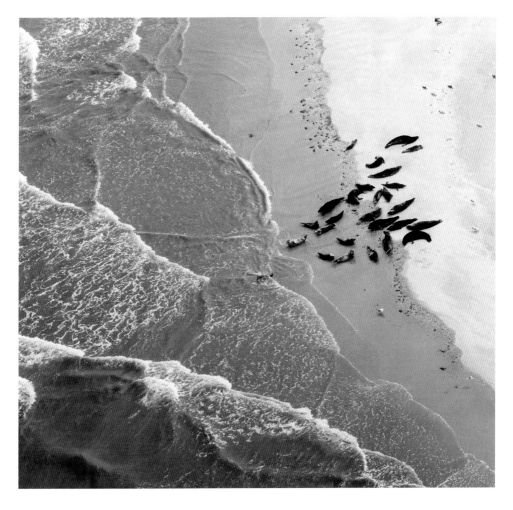

◀ Besneeuwd Terschelling / Terschelling in the snow ▲ Zeehonden / Seals

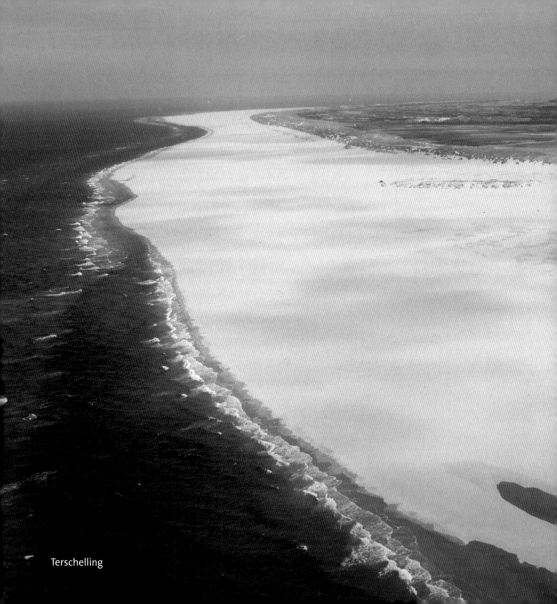
Terschelling

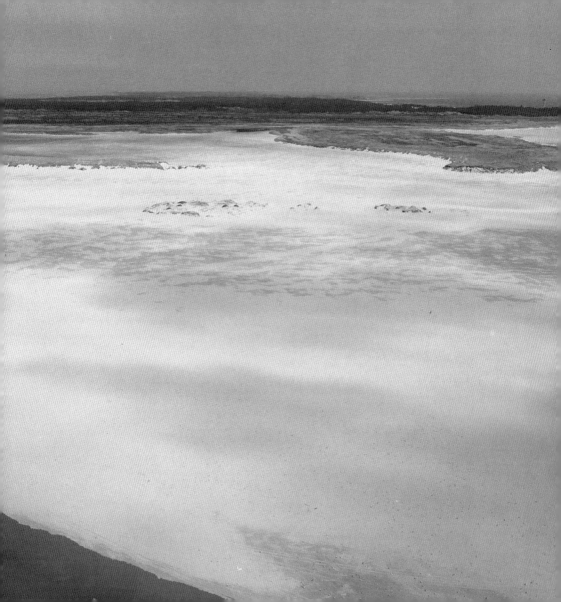

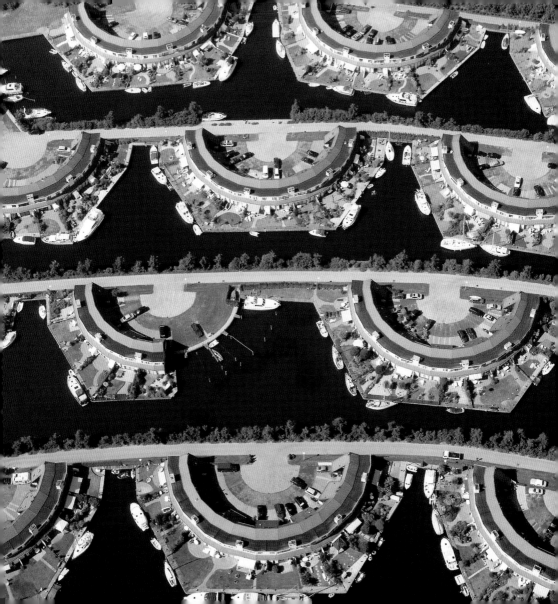

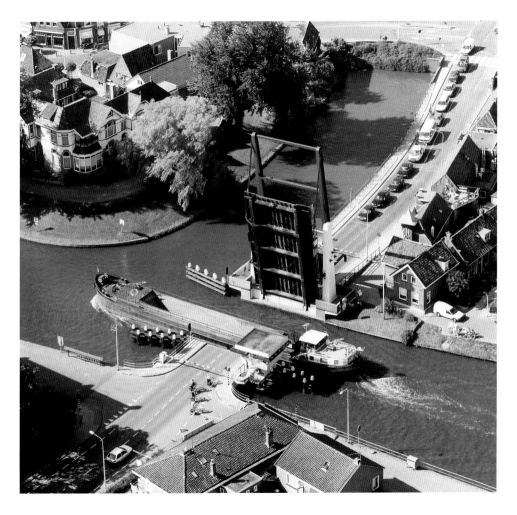

◄ Recreatiewoningen / Holiday homes, Lemmer ▲ Franeker

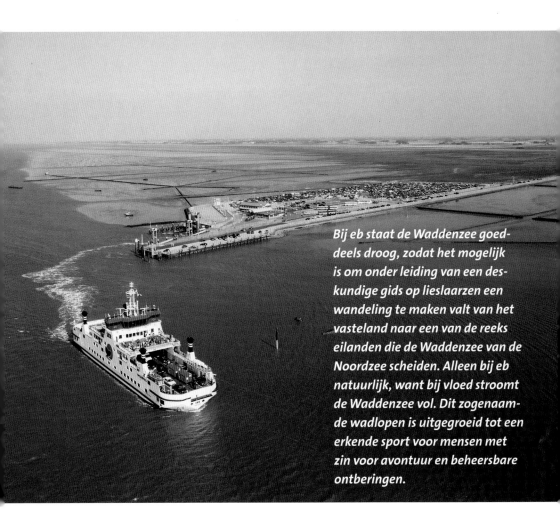

Bij eb staat de Waddenzee goeddeels droog, zodat het mogelijk is om onder leiding van een deskundige gids op lieslaarzen een wandeling te maken valt van het vasteland naar een van de reeks eilanden die de Waddenzee van de Noordzee scheiden. Alleen bij eb natuurlijk, want bij vloed stroomt de Waddenzee vol. Dit zogenaamde wadlopen is uitgegroeid tot een erkende sport voor mensen met zin voor avontuur en beheersbare ontberingen.

Veerboot / Ferry, Holwerd

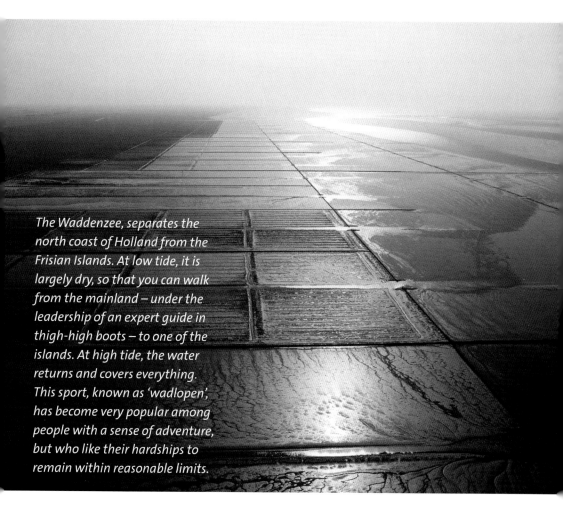

The Waddenzee, separates the north coast of Holland from the Frisian Islands. At low tide, it is largely dry, so that you can walk from the mainland – under the leadership of an expert guide in thigh-high boots – to one of the islands. At high tide, the water returns and covers everything. This sport, known as 'wadlopen', has become very popular among people with a sense of adventure, but who like their hardships to remain within reasonable limits.

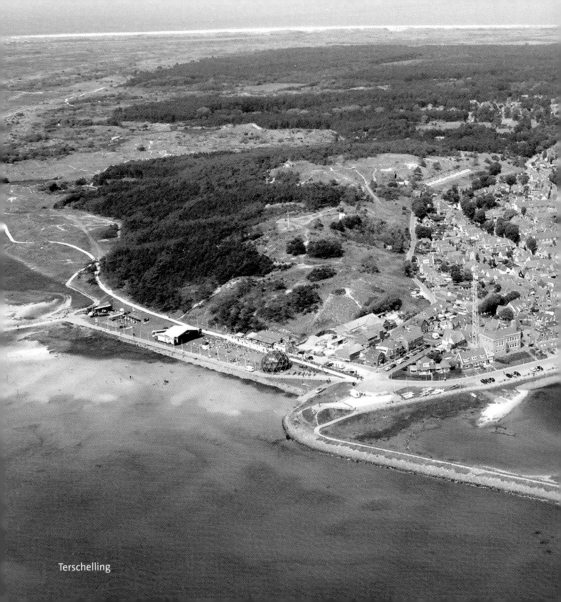

Terschelling

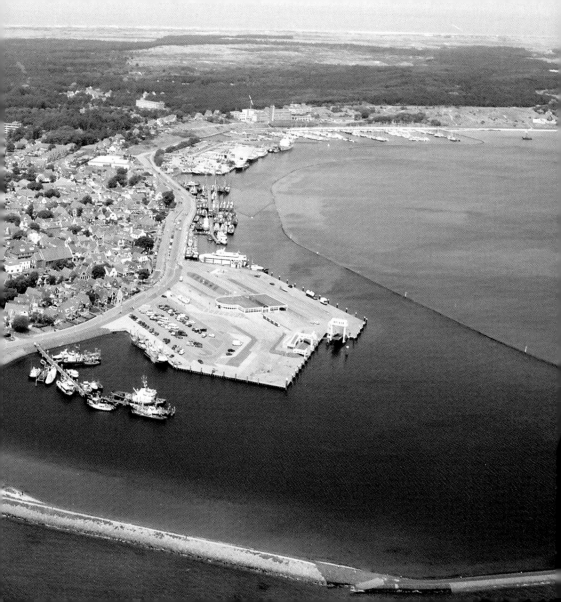

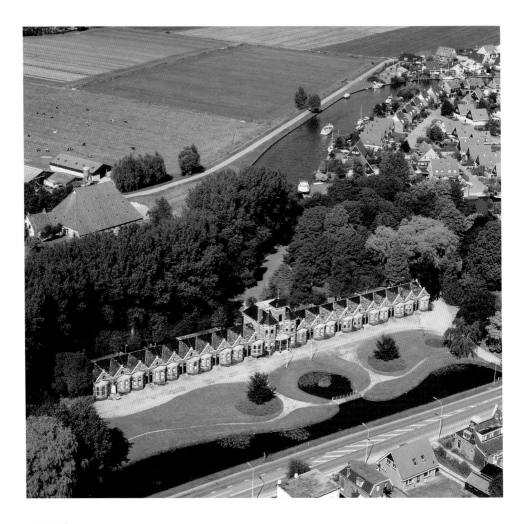

 36 Akkrum

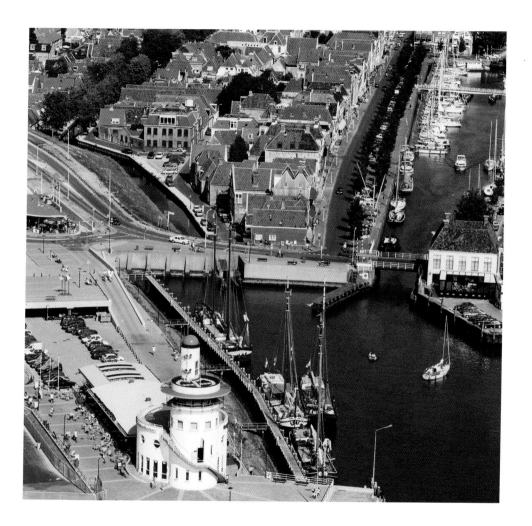

Harlingen

37

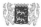

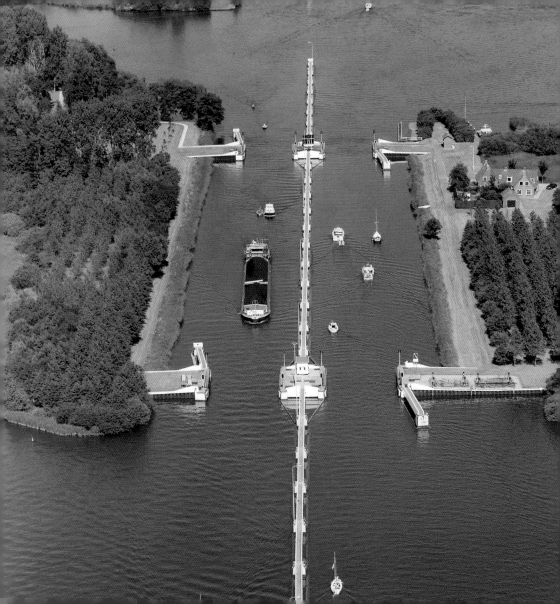

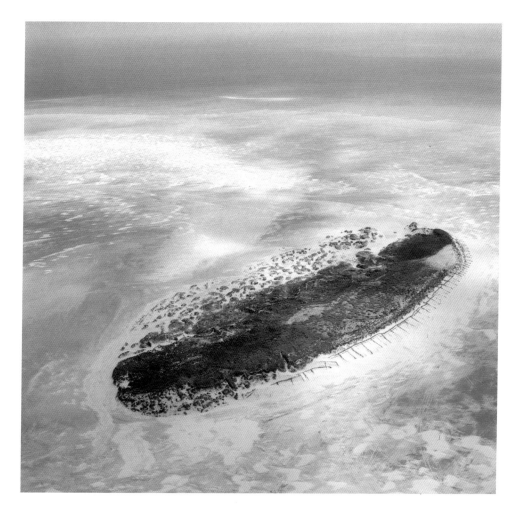

◄ Sluis bij Terherne / Terherne lock, Sneekermeer ▲ Oogduin, Vlieland

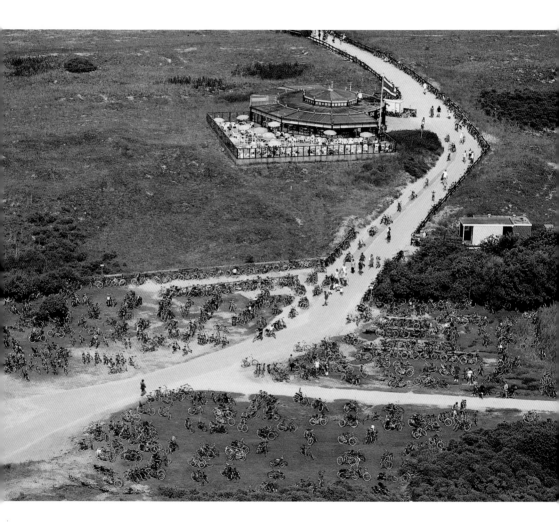

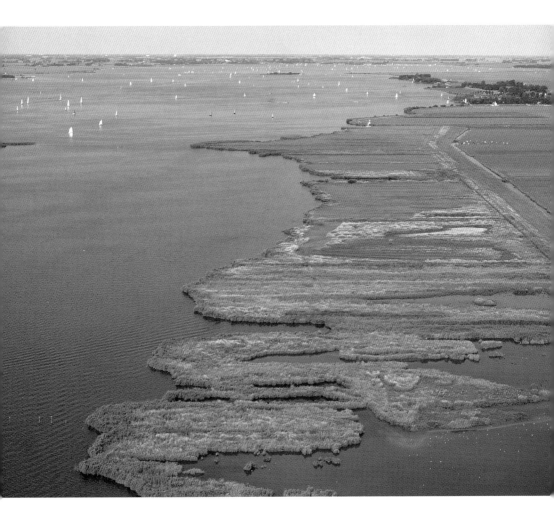

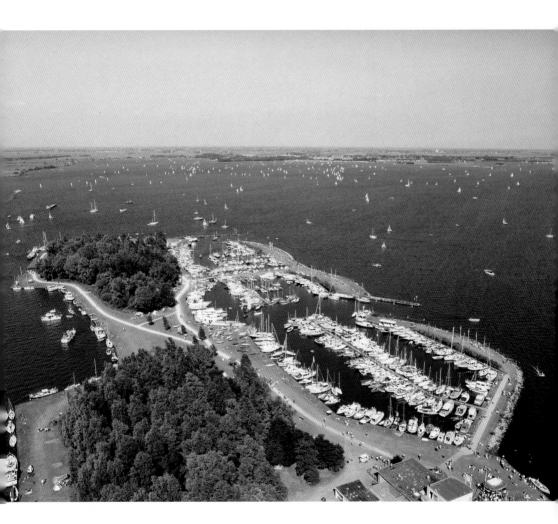

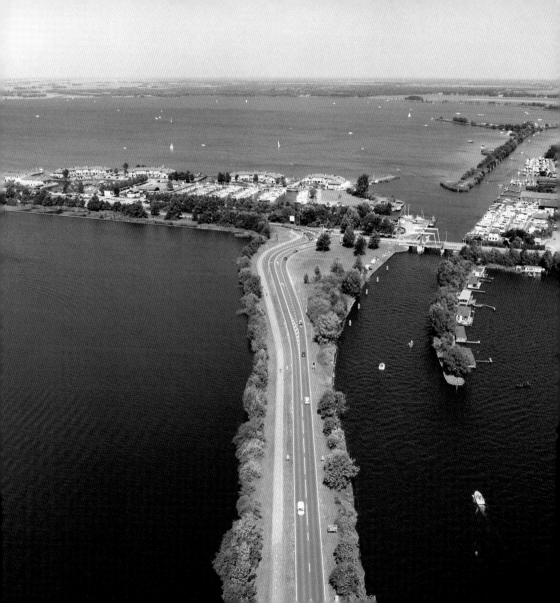

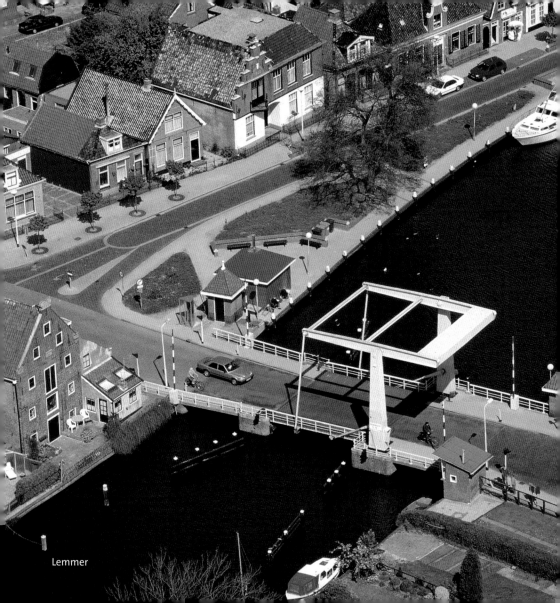

Lemmer

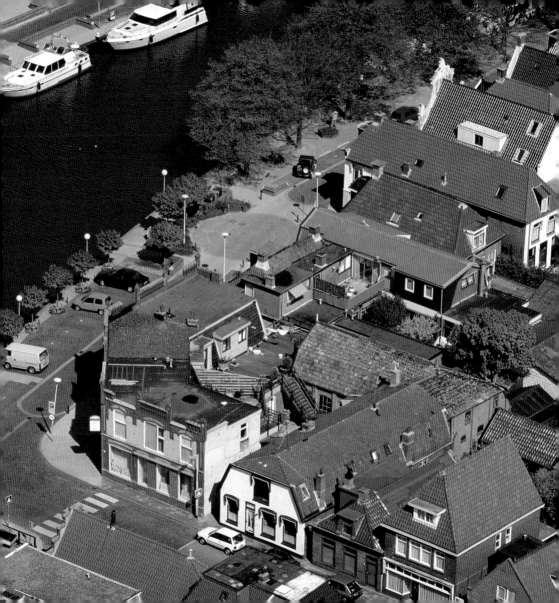

Groningen

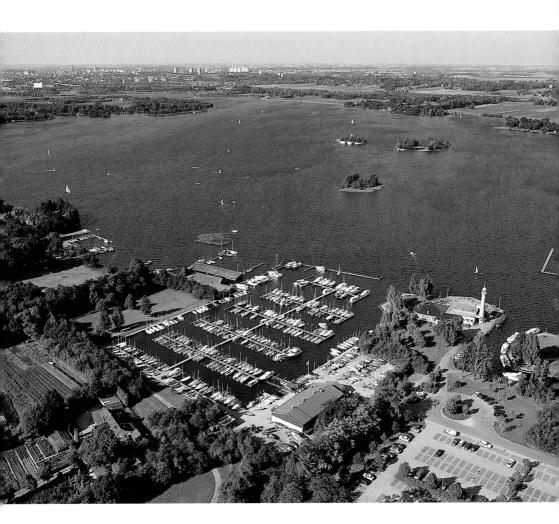

48 Paterswoldemeer

*De Waddenzee, de verdronken landen,
de Biesbosch ten zuidoosten van
Dordrecht, spelen een belangrijke rol als
uitlaatklep voor de kracht van het water.
Maar in de twintigste eeuw kregen zij er
een nieuwe rol bij: als reservaten van wat
Nederlanders noemen vrije natuur. Dat
zijn gebieden, waar plant en dier vrij spel
krijgen. Onder deskundig toezicht, dat wel.
Want aan menselijk optreden ontbreekt
het niet.*

*The Waddenzee, the drowned lands, the
Biesbosch area of marshes and waterways
to the south of Dordrecht — they all play an
important role as an escape valve for the
water. But in the twentieth century, they
acquired another one: as reserves for what
is known in Holland as 'free nature'.
They are areas where plants and animals
are given free rein. Under expert super-
vision, of course. There is no lack of human
intervention.*

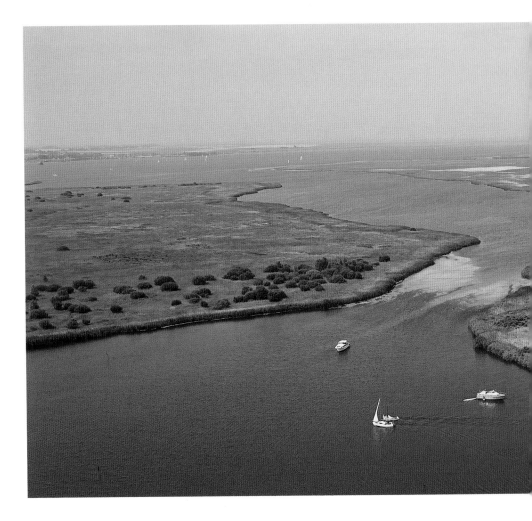

Lauwersmeer

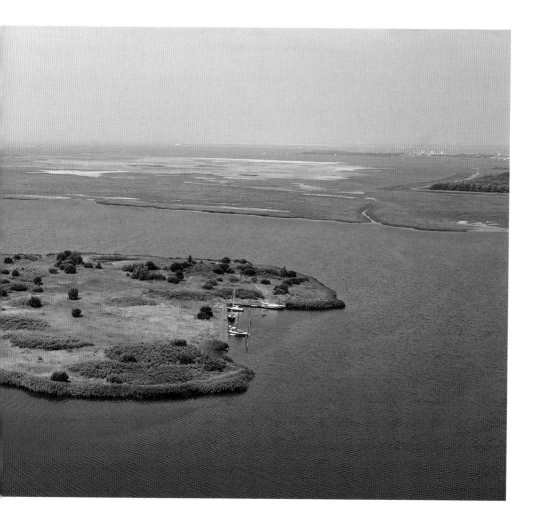

51

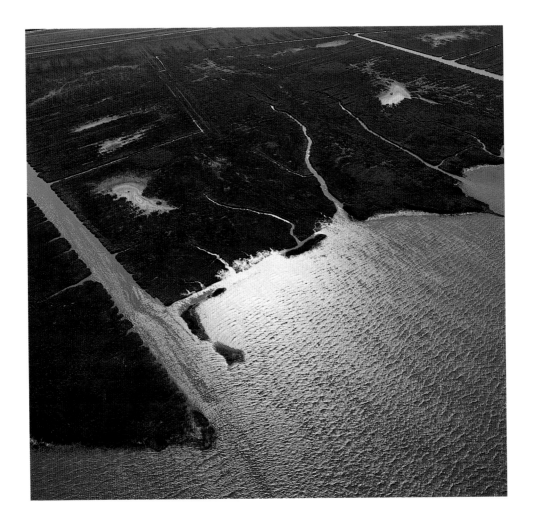

52 Dollard

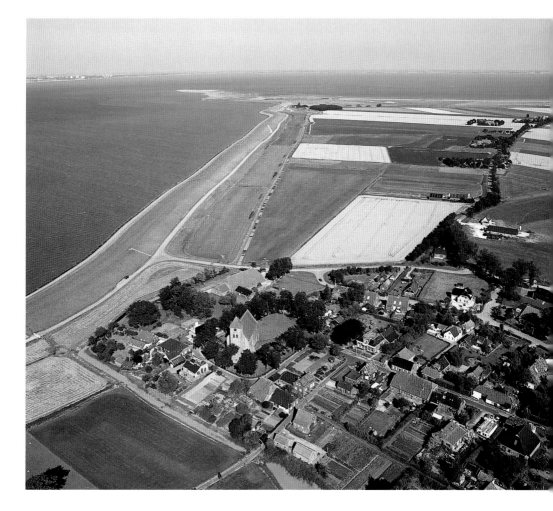

Termunterzijl 53

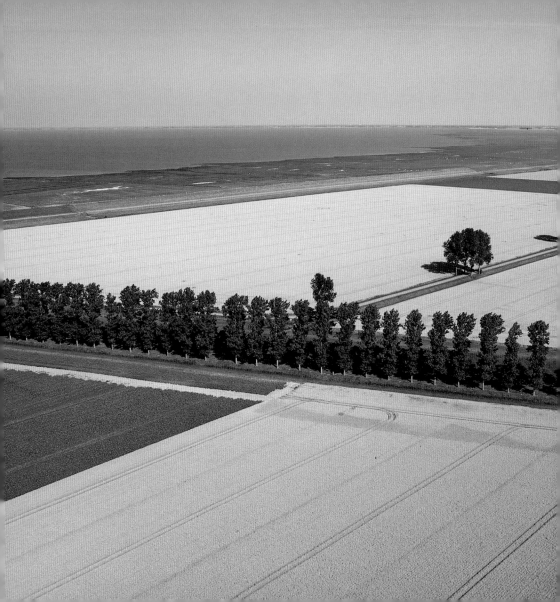

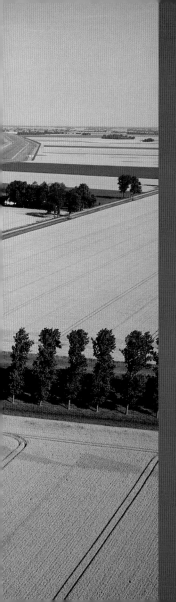

Het moderne landbouwbedrijf vergt grote investeringen, waarvoor de agrariërs een beroep doen op hun eigen coöperatieve Rabobank, die inmiddels tot de rijkste bank- instellingen ter wereld behoort. Om de geleende tonnen en miljoenen terug te verdienen is een grote opbrengst noodzakelijk. Een zo intensief mogelijke exploitatie van de grond is daarvoor een basisvoorwaarde.

Modern agricultural enterprises demand high investments, which are often funded by the farmers' cooperative bank, the RABO, which has become one of the world's largest banking concerns. To be able to repay these enormous loans, the farmers need to make a lot of profit. And that means above all getting the maximum yield from the land.

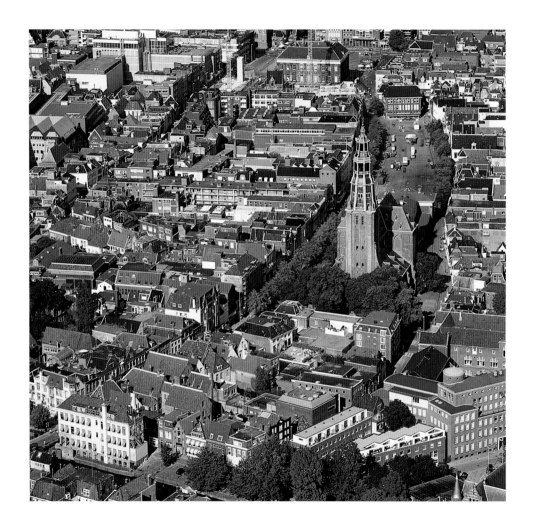

 56 Groningen

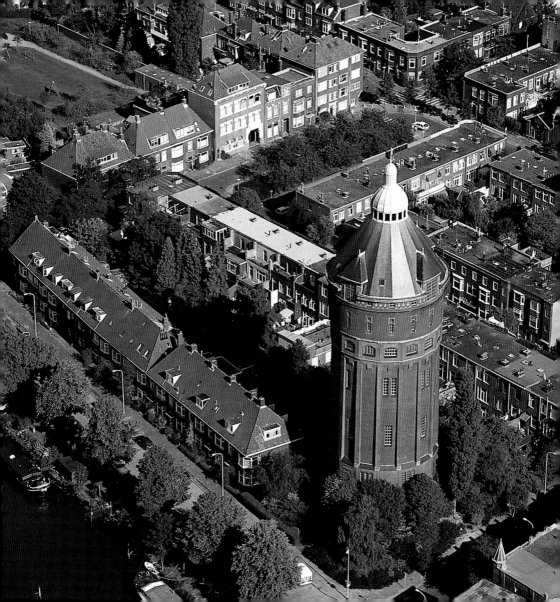

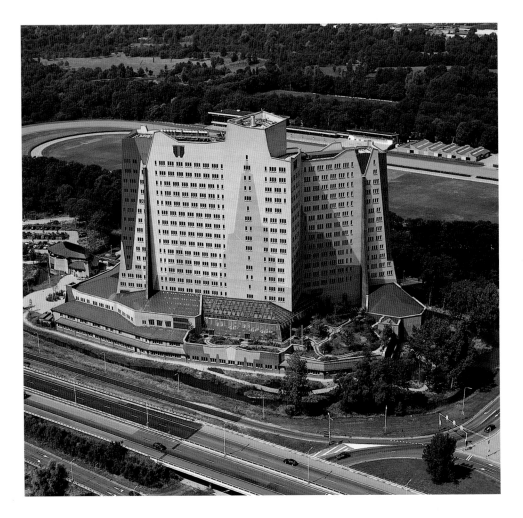

Hoofdkantoor Gasunie / Gasunie head office, Groningen

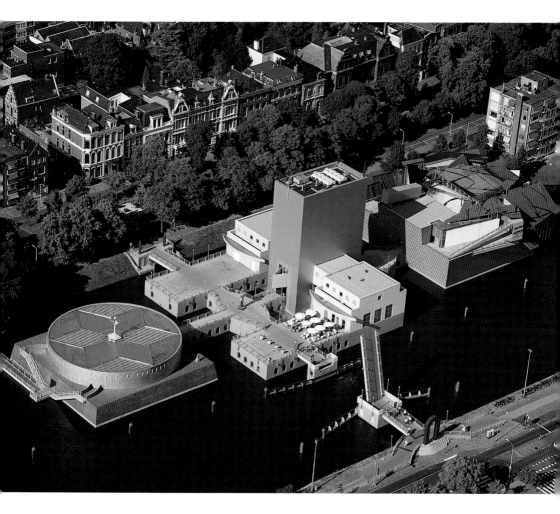

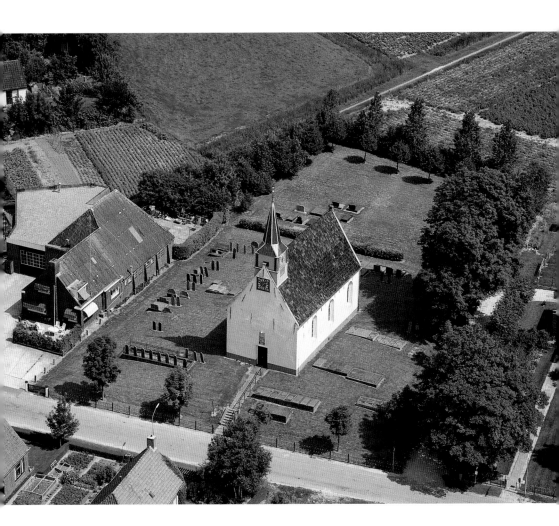

60 Niekerk

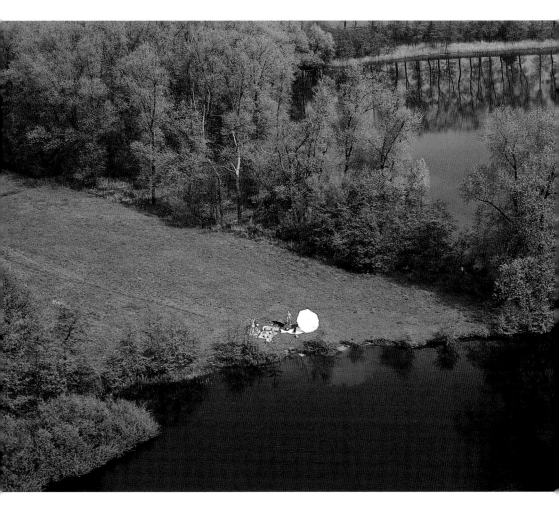

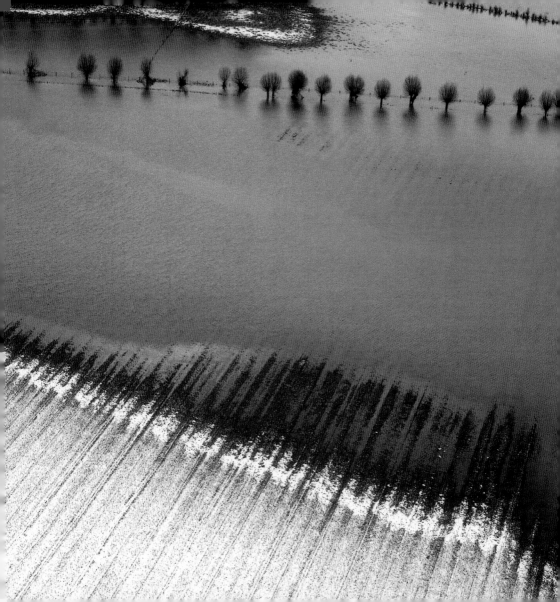

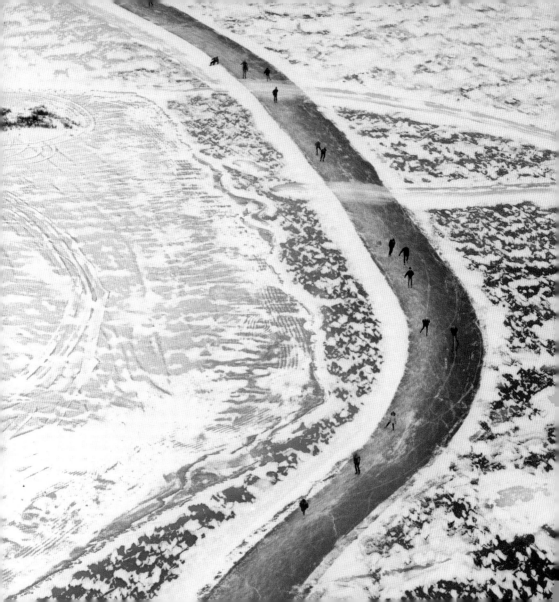

Drenthe

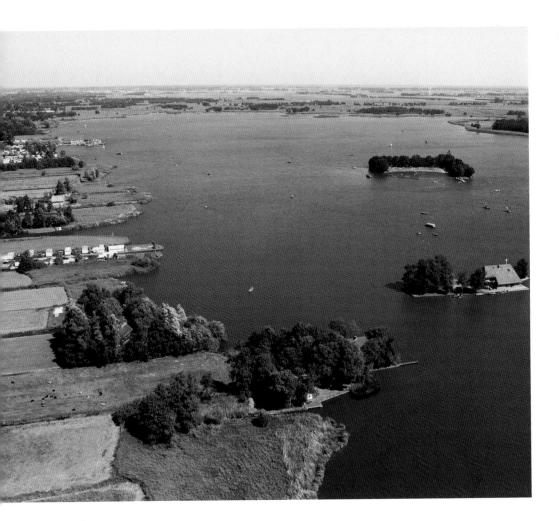

Benderse Plassen

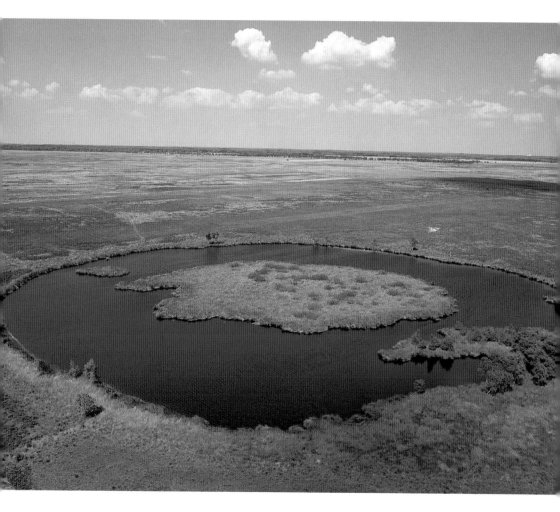

Bendersche Heide

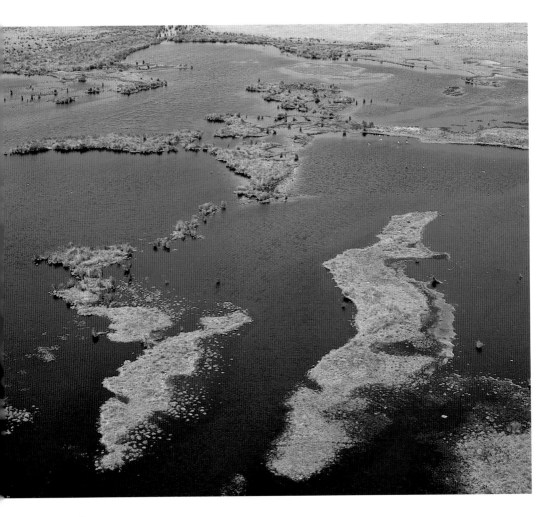

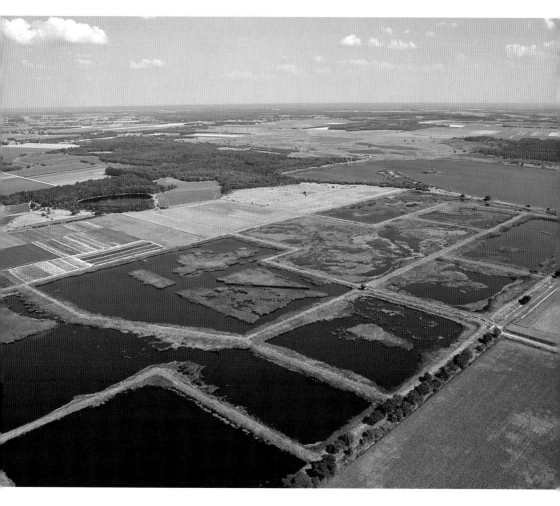

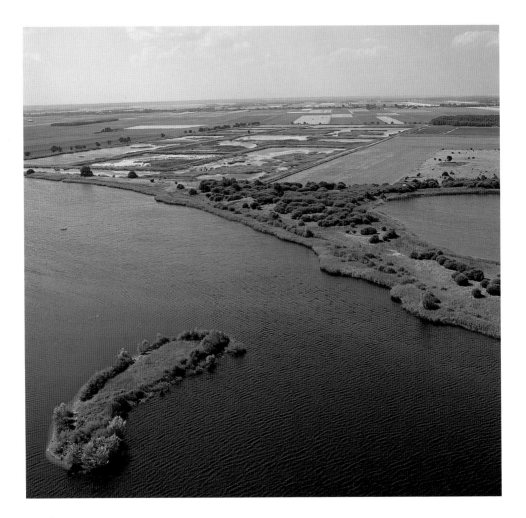

Diependal Hijkerveld

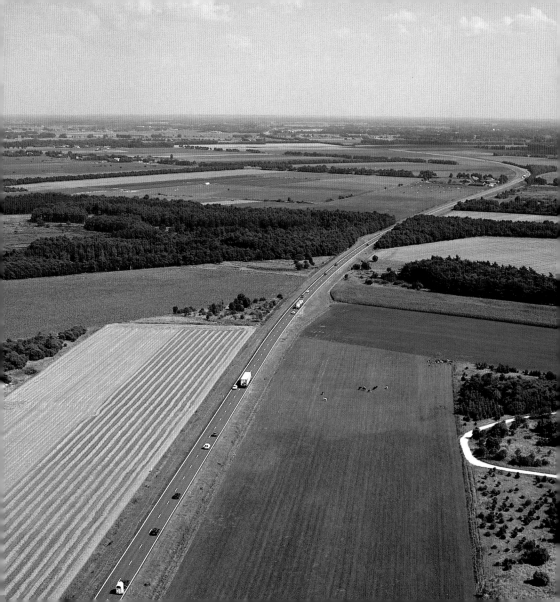

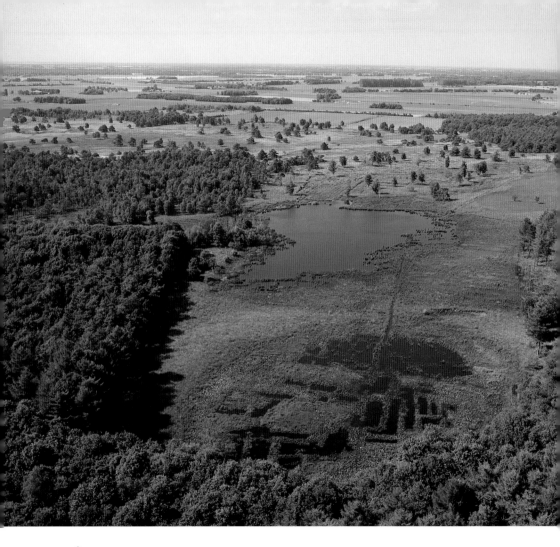

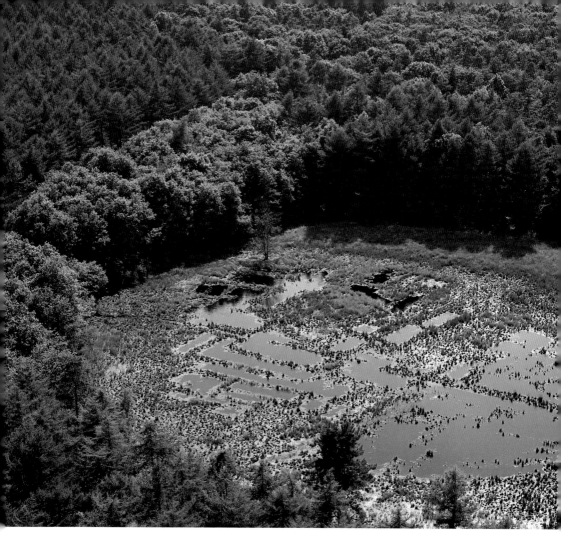

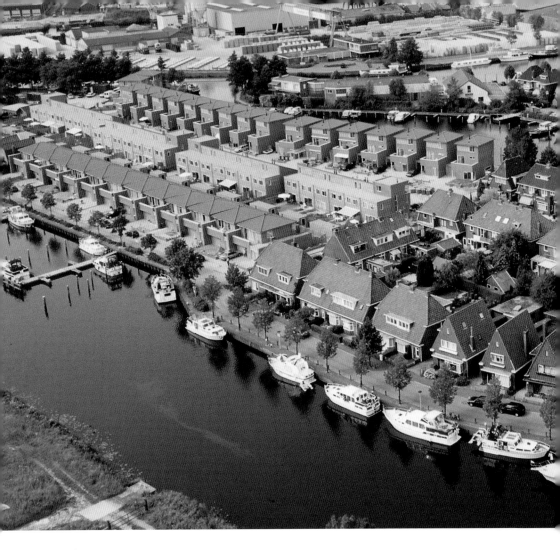

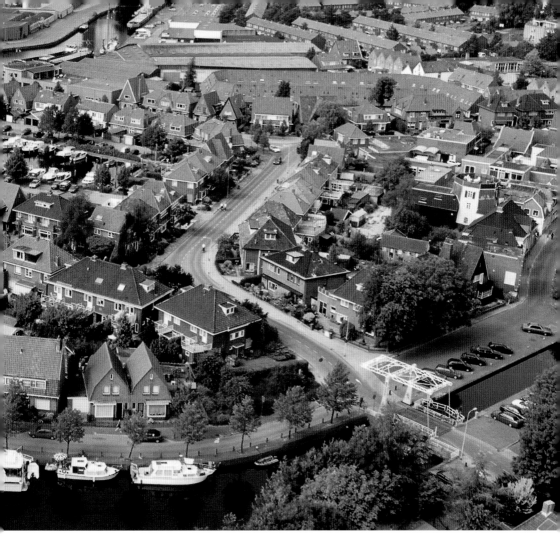

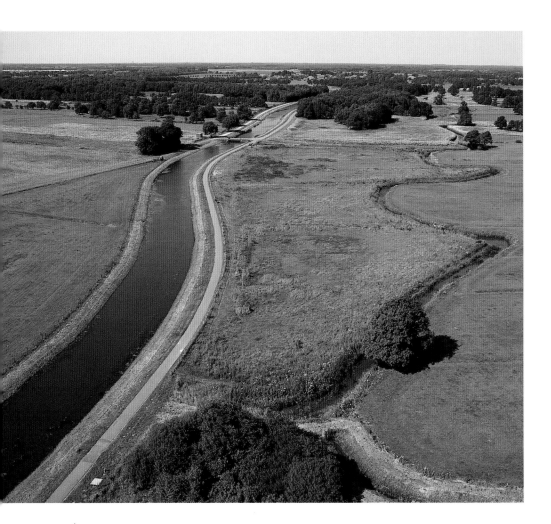

 Noord-Willemskanaal , Drentse Aa / Canal and stream

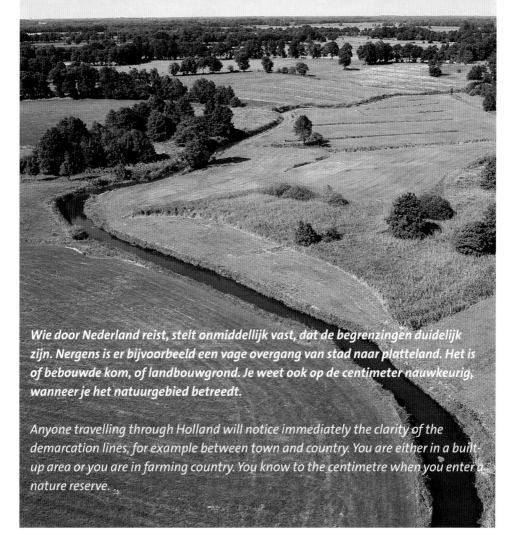

Wie door Nederland reist, stelt onmiddellijk vast, dat de begrenzingen duidelijk zijn. Nergens is er bijvoorbeeld een vage overgang van stad naar platteland. Het is of bebouwde kom, of landbouwgrond. Je weet ook op de centimeter nauwkeurig, wanneer je het natuurgebied betreedt.

Anyone travelling through Holland will notice immediately the clarity of the demarcation lines, for example between town and country. You are either in a built-up area or you are in farming country. You know to the centimetre when you enter a nature reserve.

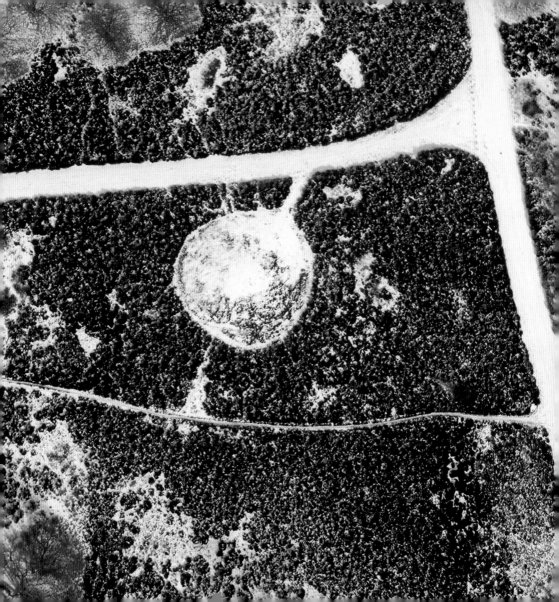

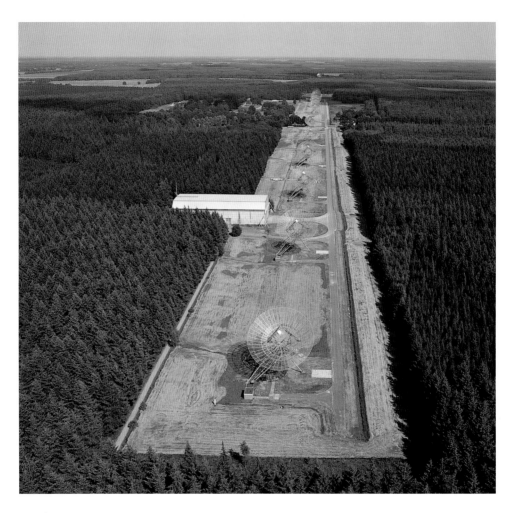

Radiotelescopen / Radio telescopes, Westerbork

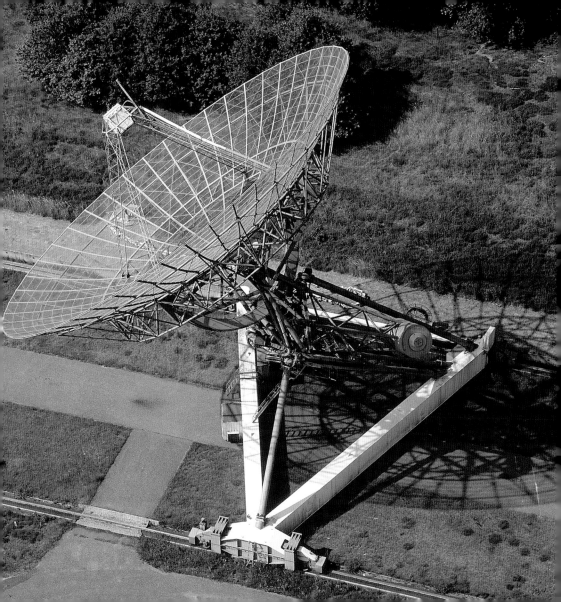

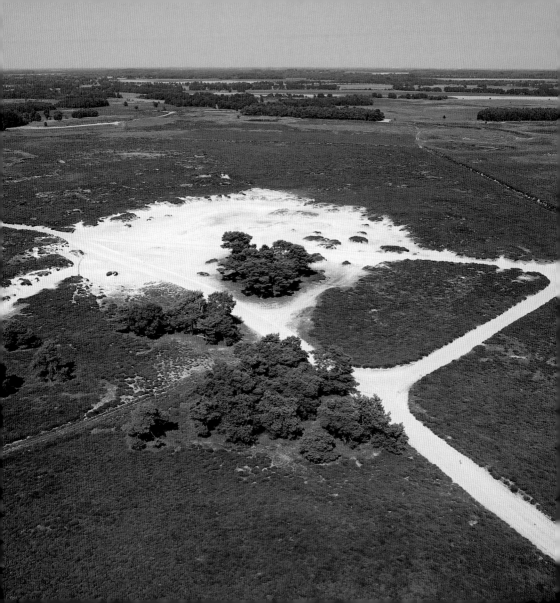

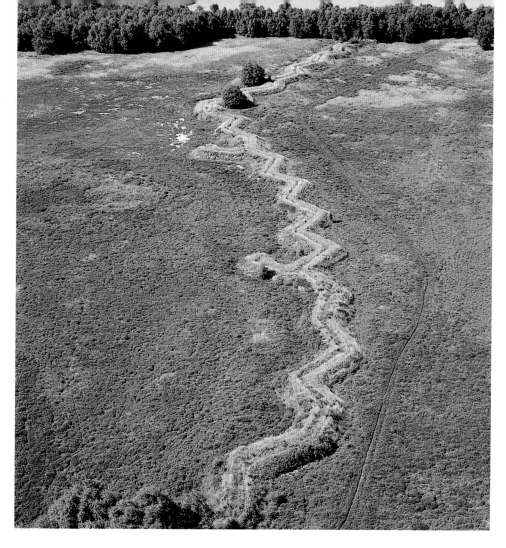

Baloërveld bij Assen 83

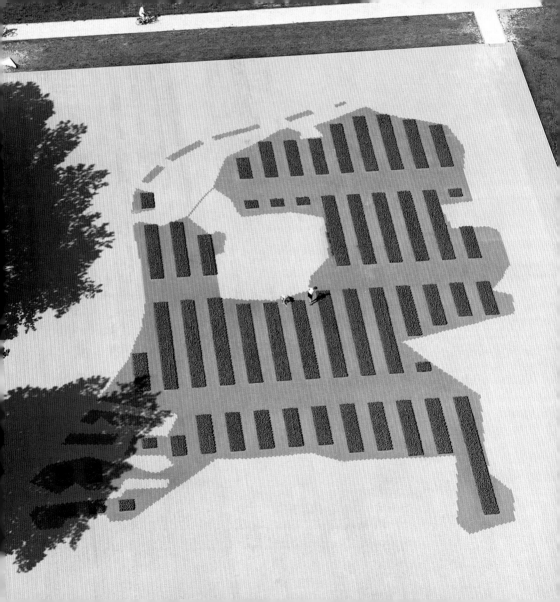

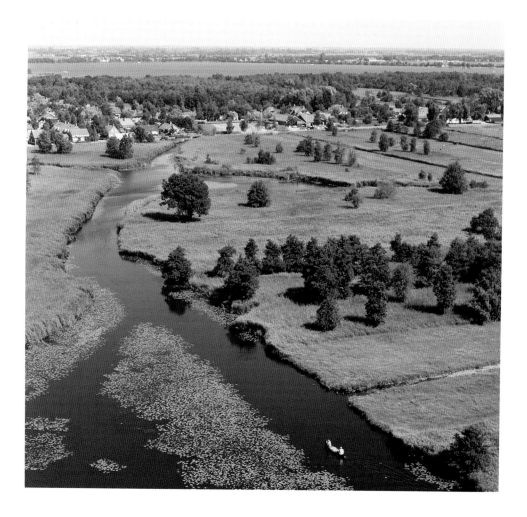

◀ Voormalig concentratiekamp / Former concentration camp, Westerbork ▲ De Wieden

Overijssel

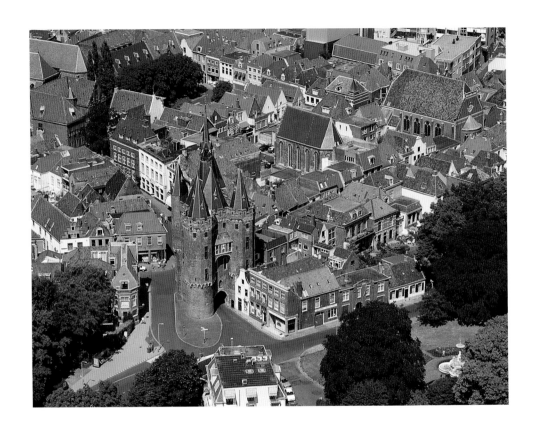

 88 Zwolle

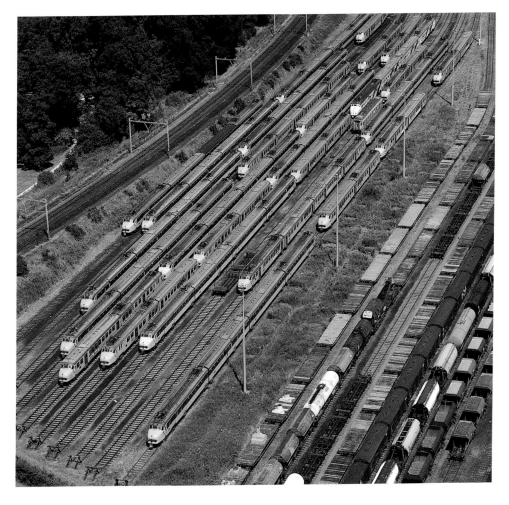

Spooremplacement / Shunting yards, Zwolle

89

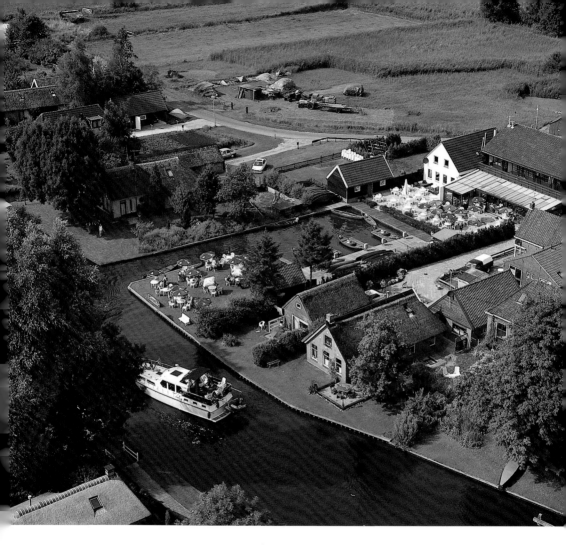

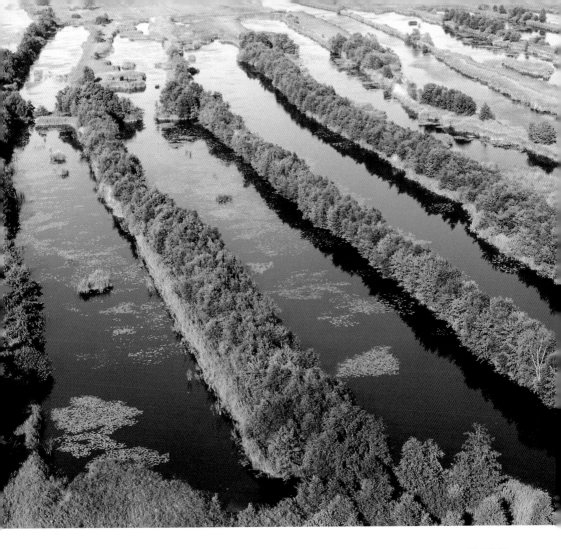

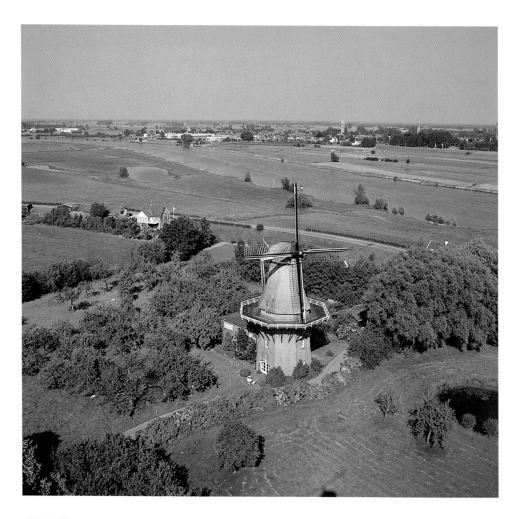

◄ Rivier de IJssel Rivier de IJssel bij Olst ►

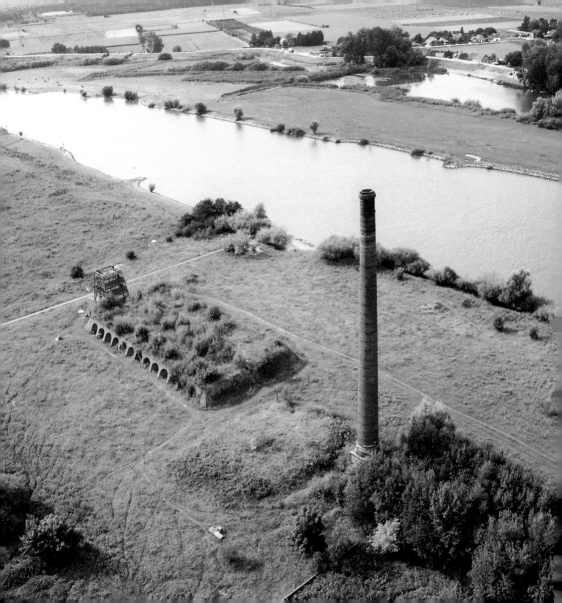

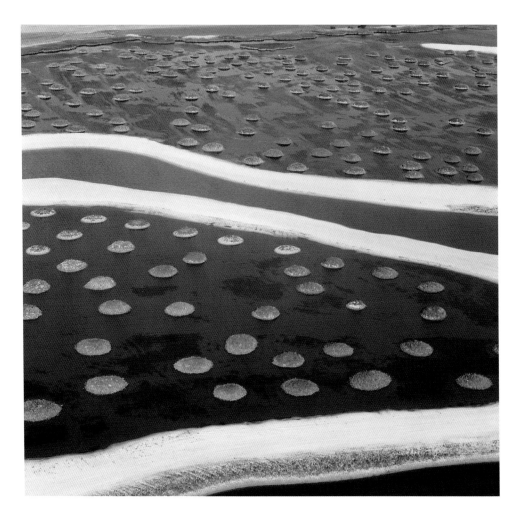

94 Vossemeer

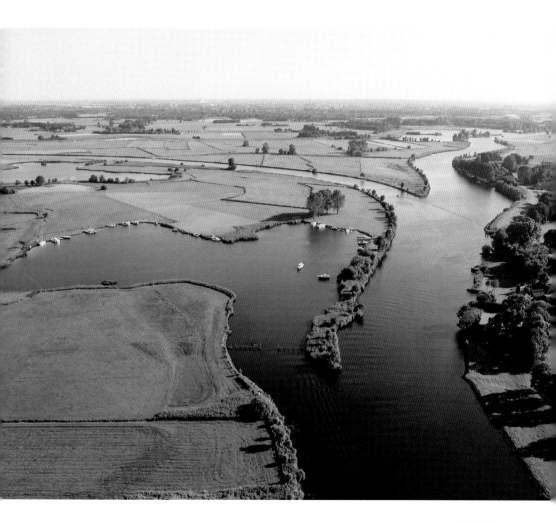

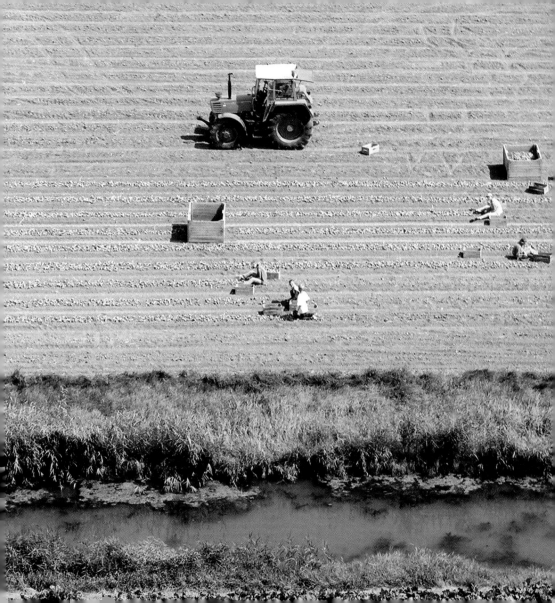

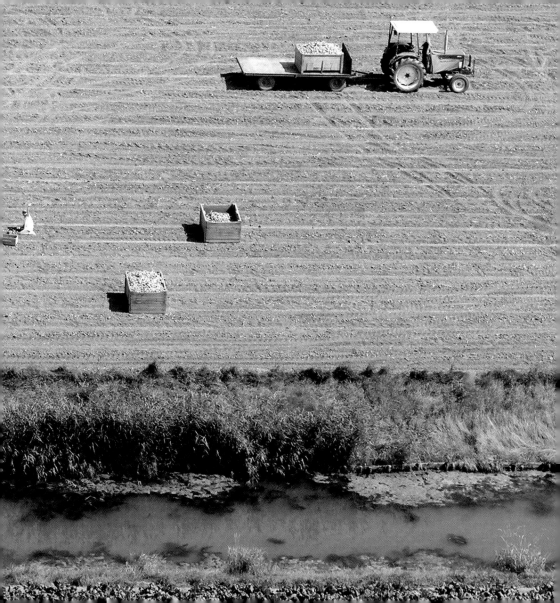

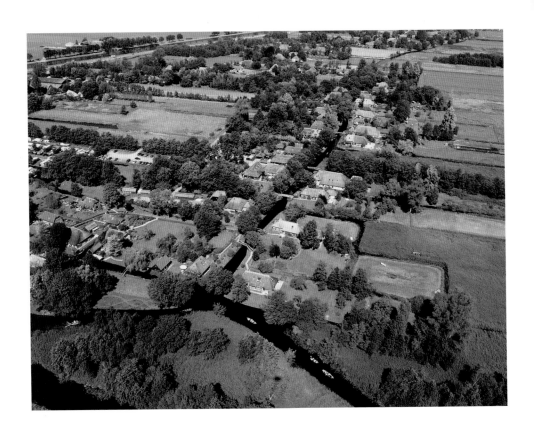

98 Giethoorn

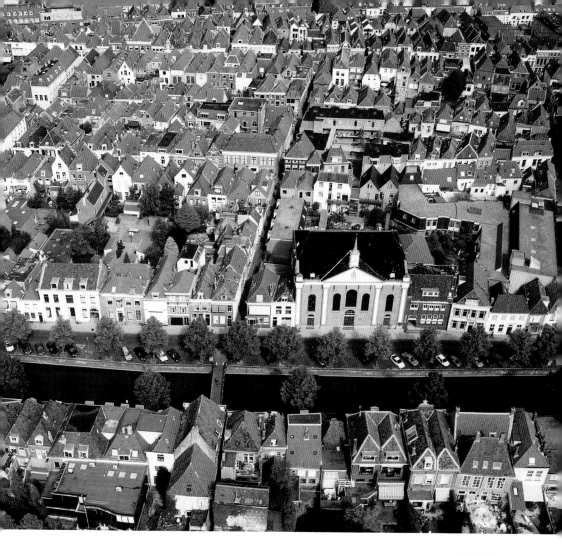

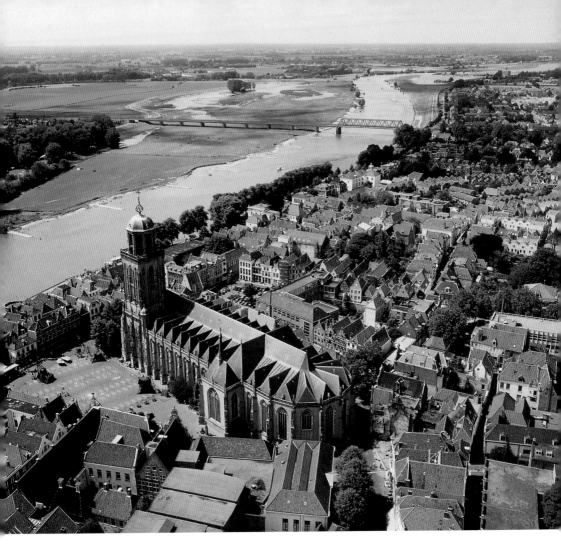

100 Deventer

Tot diep in de negentiende eeuw was de middeleeuwse stadskerk – waar meestal gedurende meer dan honderd jaar aan gebouwd was en waar elke generatie letterlijk zijn stenen aan bijdroeg – verreweg het grootste gebouw. Het stelde het naburige stadhuis – waar de regentenfamilies in waardigheid de zaken van de gemeenschap bedisselden – volledig in de schaduw.

Until late in the nineteenth century, the medieval church – which had usually taken more than a hundred years to build and to which each generation had made its contribution – was by far the largest building. It completely overshadowed the nearby town hall, where the regent families could conduct the affairs of the municipality in dignified surroundings.

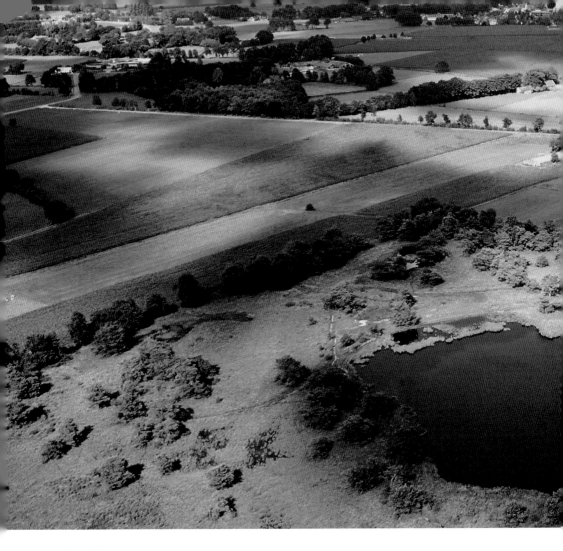

 **102** Pingomeer bij Tubbergen

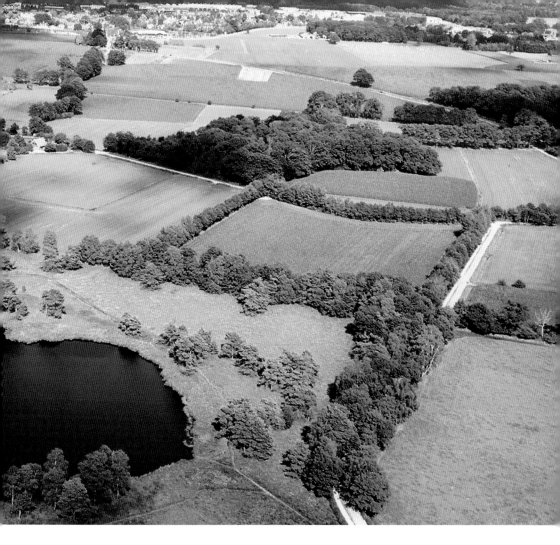

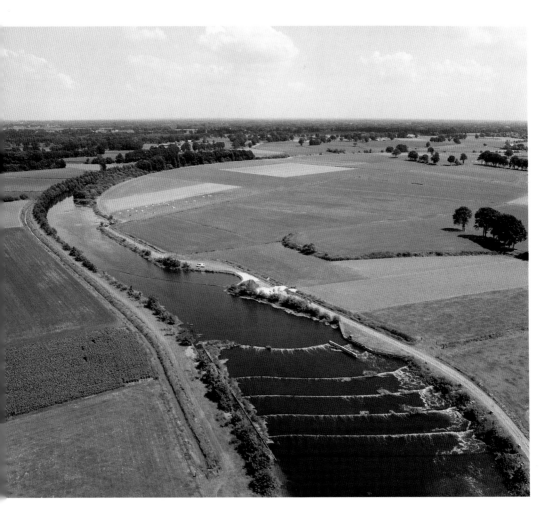

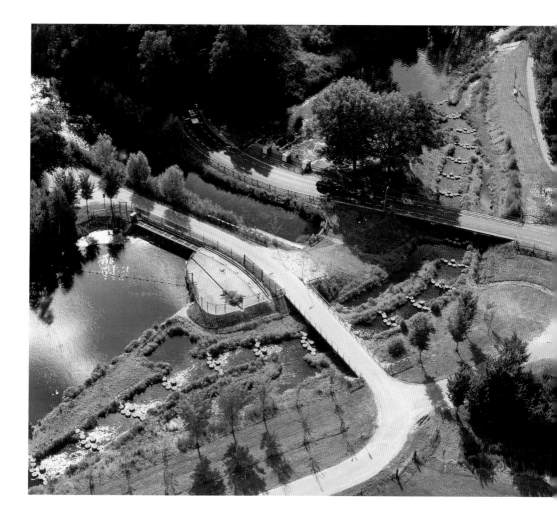

Vistrap / Fish ladder, Archem

Gelderland

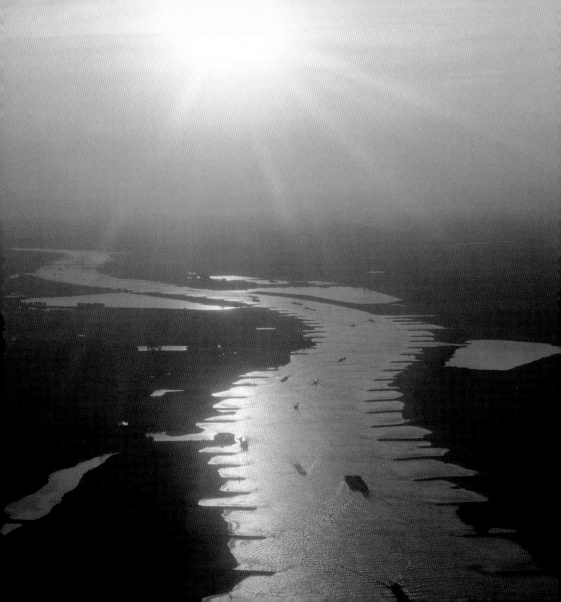

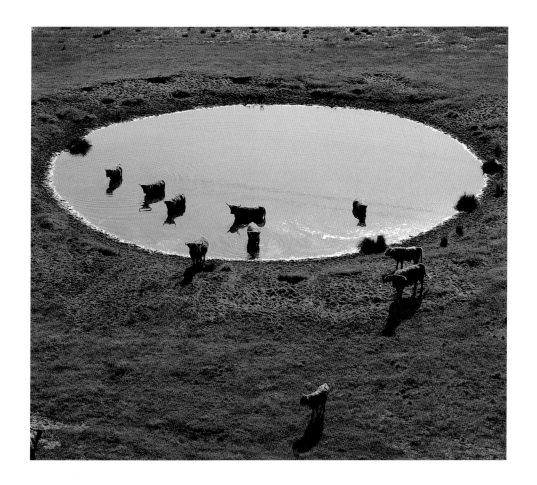

◄ Rivier de Waal ▲ Veluwezoom

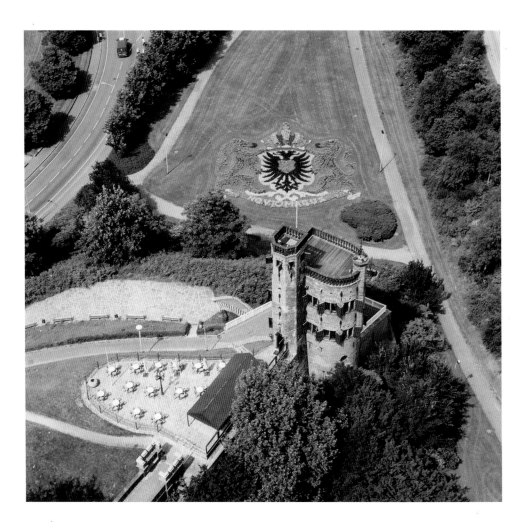

110 Nijmegen

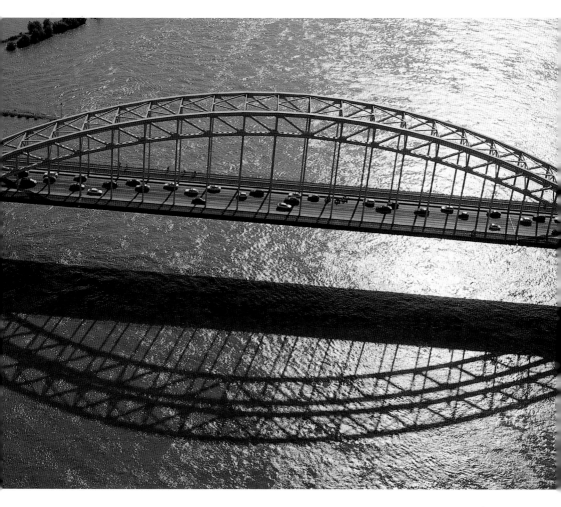

Waalbrug, Nijmegen

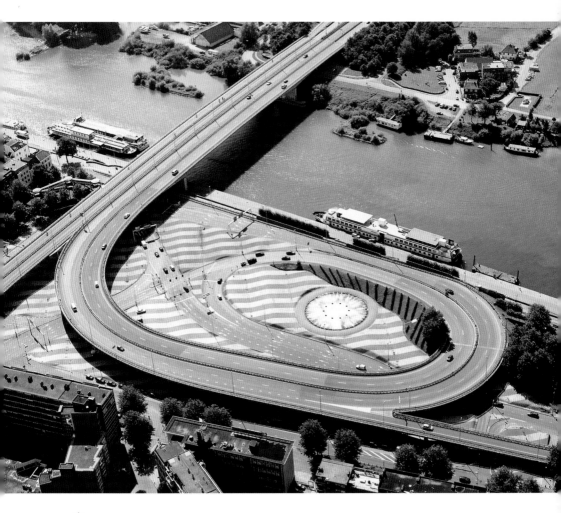

Arnhem ▲ Takenhofplein, Nijmegen ▶

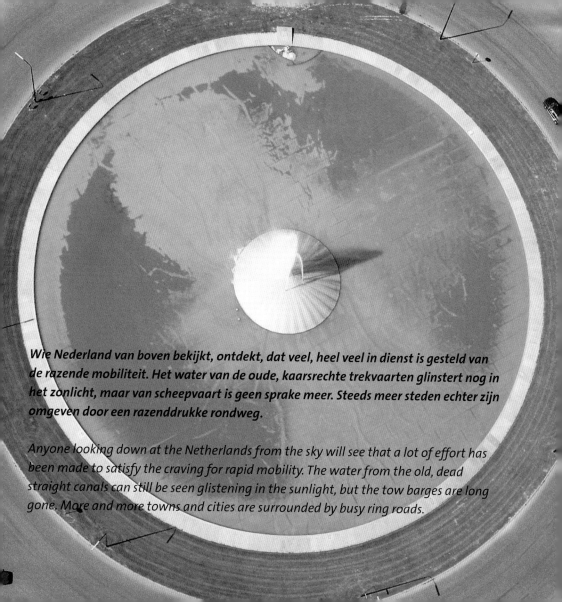

Wie Nederland van boven bekijkt, ontdekt, dat veel, heel veel in dienst is gesteld van de razende mobiliteit. Het water van de oude, kaarsrechte trekvaarten glinstert nog in het zonlicht, maar van scheepvaart is geen sprake meer. Steeds meer steden echter zijn omgeven door een razenddrukke rondweg.

Anyone looking down at the Netherlands from the sky will see that a lot of effort has been made to satisfy the craving for rapid mobility. The water from the old, dead straight canals can still be seen glistening in the sunlight, but the tow barges are long gone. More and more towns and cities are surrounded by busy ring roads.

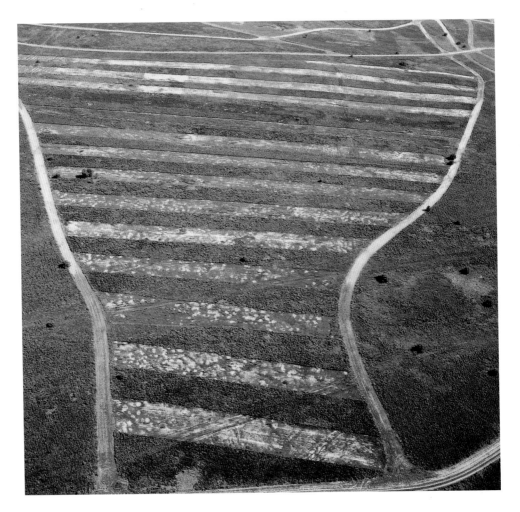

Heide bij Ermelo / Heath near Ermelo

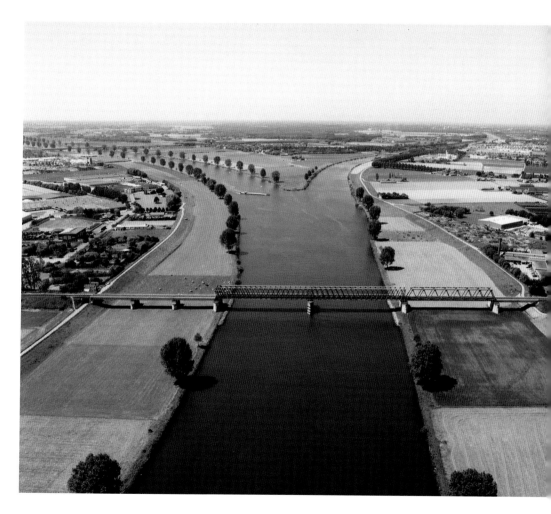

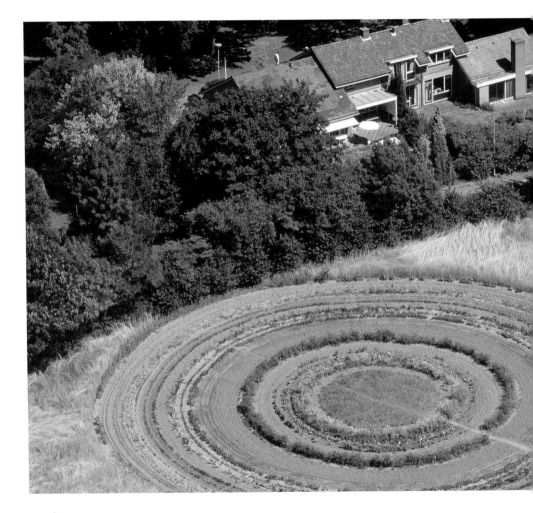

 Aangelegd park / Landscaped park

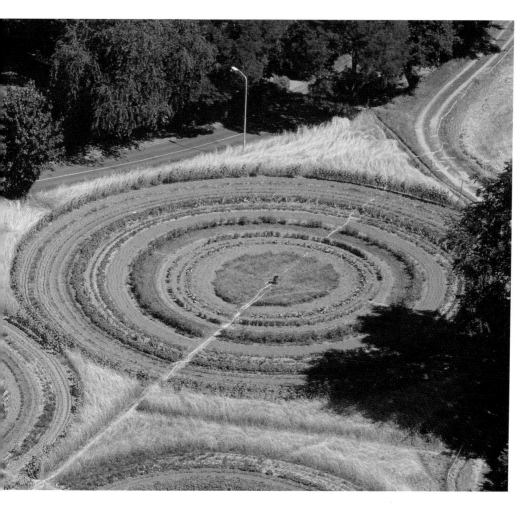

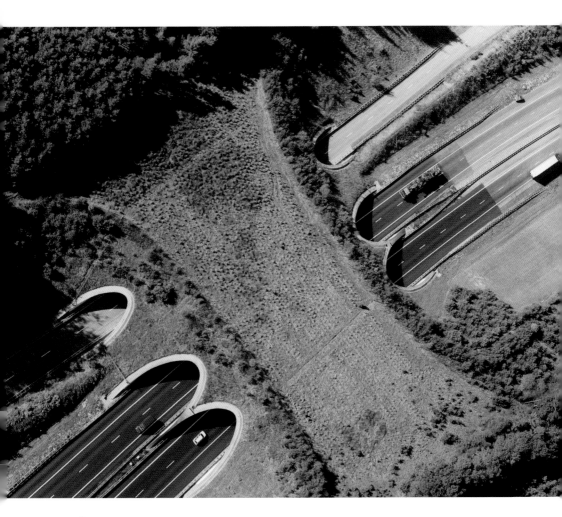

Wildviaduct / Wildlife overpass

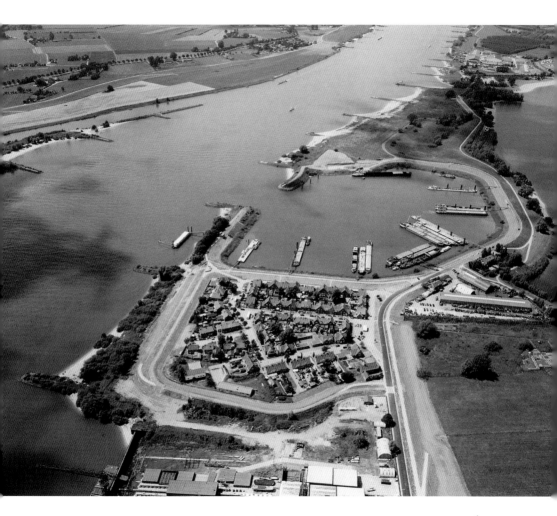

Tolkamer 119

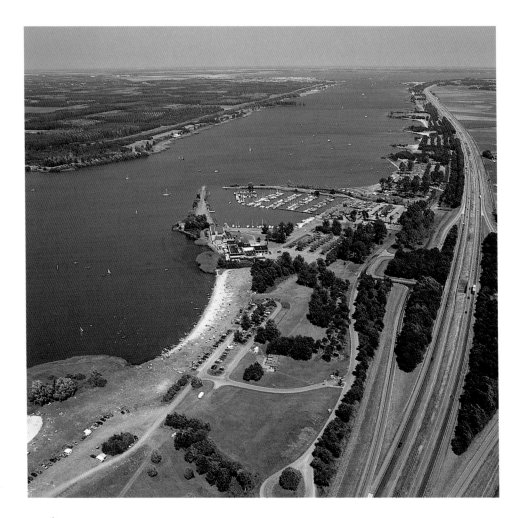

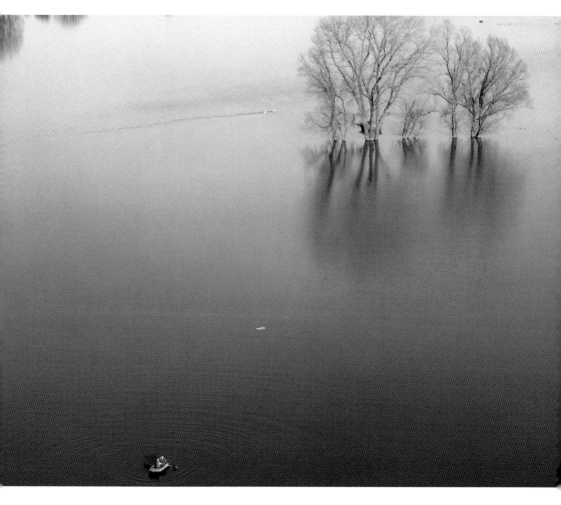

Afgedamde Maas, bij hoog water / Maas at high water 121

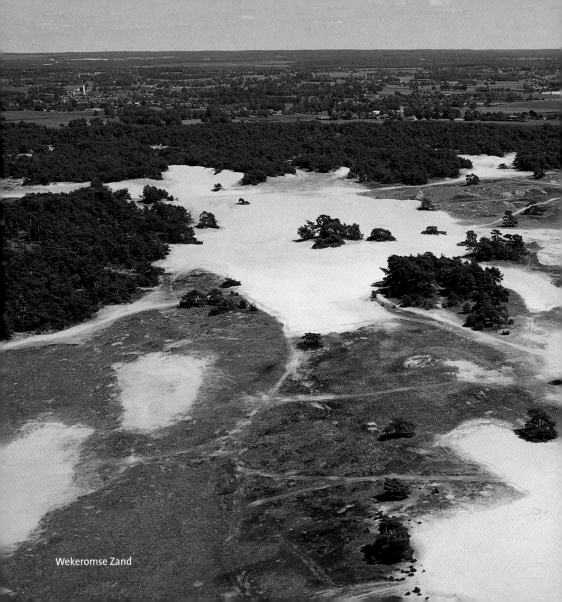
Wekeromse Zand

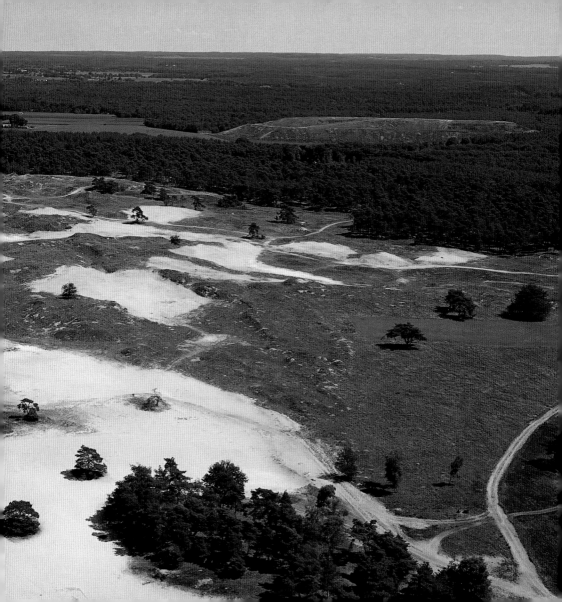

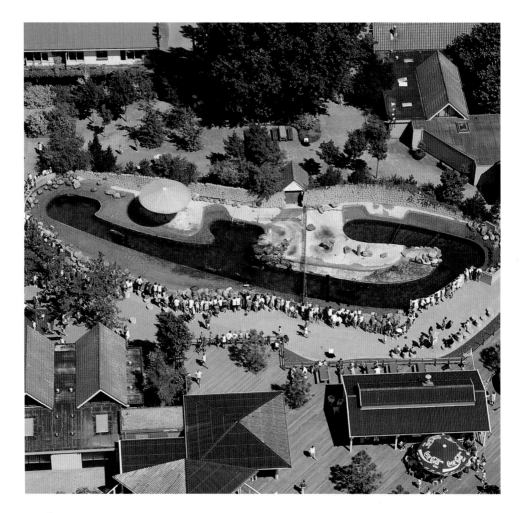

Dolfinarium / Dolphinarium, Harderwijk

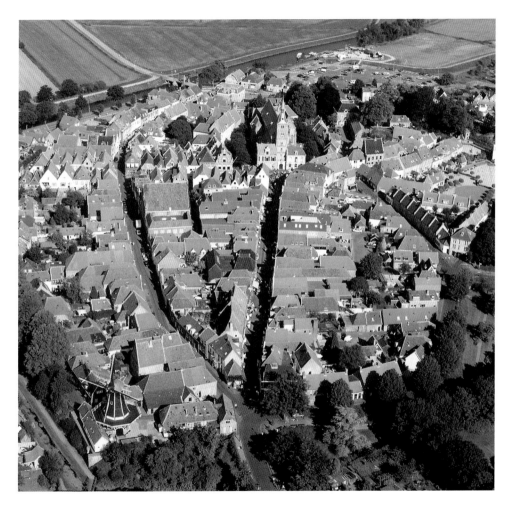

Hattem **125**

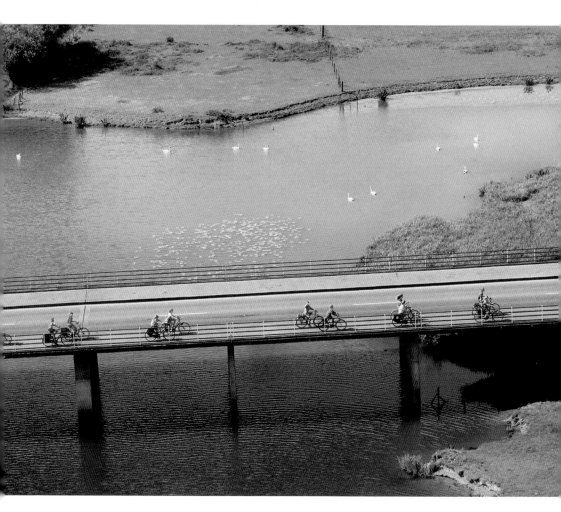

Die niet-werk-uren — in totaal 130 per week — heten 'vrije tijd'. Die kun je invullen naar eigen zin. Het merkwaardige is, dat dit gegeven leidt tot een koortsachtige activiteit. Achterover leunen is er zelden bij. Recreatie en ontspanning zijn uitgegroeid tot serieuze activiteiten en de daarvoor ingerichte gebieden maken een groeiend onderdeel uit van het nationaal grondgebied.

Non-working hours — around 130 a week — are known as 'spare time'. You fill them up any way you like. The amazing thing is that this mostly leads to a frenzy of activity. People rarely just sit down and do nothing. Recreation and relaxation have become serious activities and the areas specially designated for them account for a growing proportion of the land in the country.

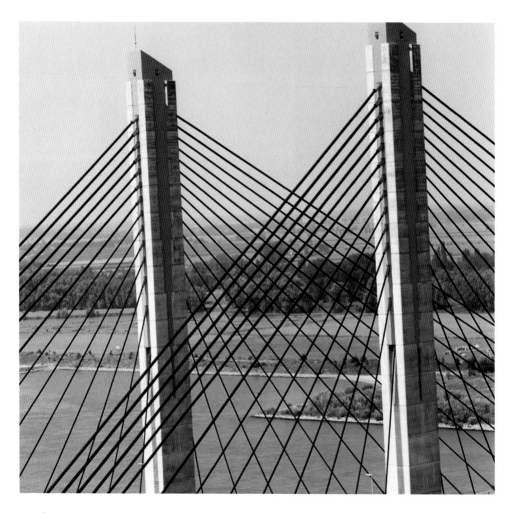

Nijhoffbrug, Zaltbommel

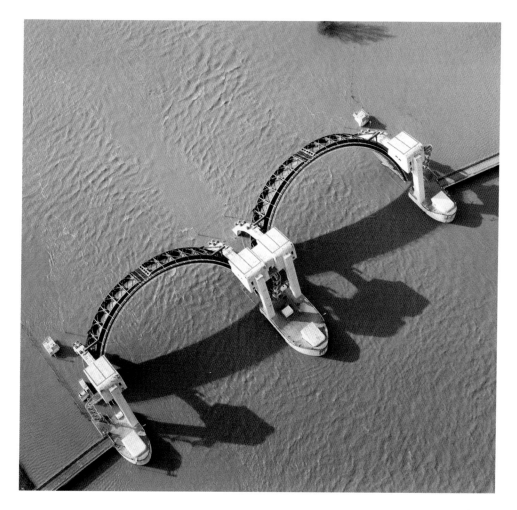

Sluizen en stuwcomplex / Lock and dam system, bij Driel en Doorwerth **129**

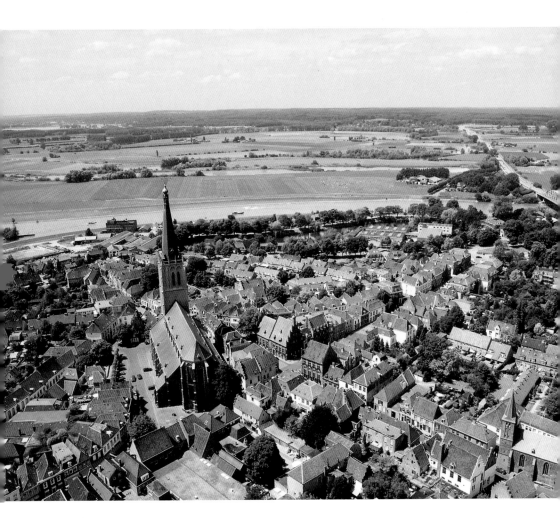

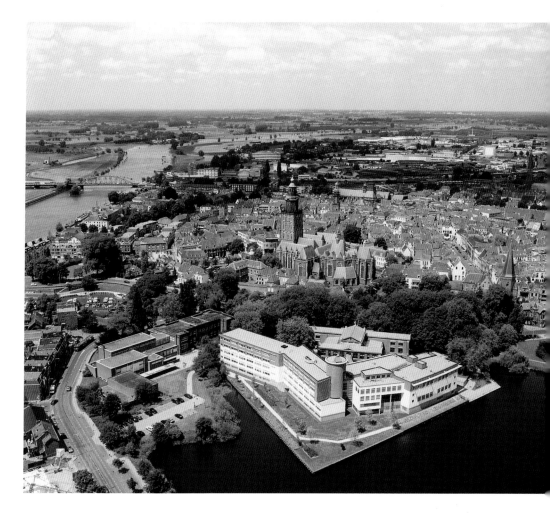

Zutphen 131

Flevoland

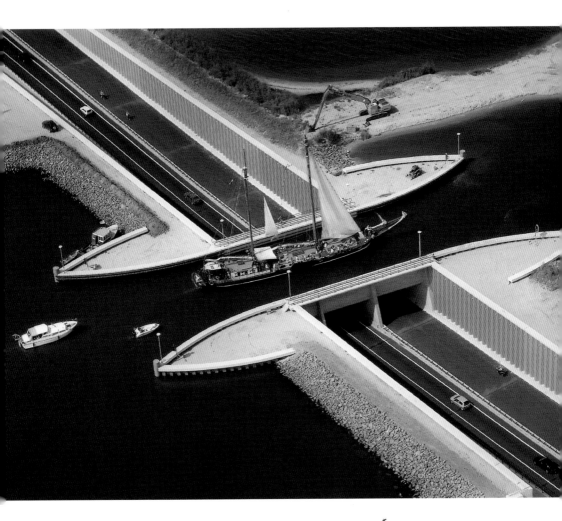

134 Aquaduct, tussen Harderwijk en Flevoland

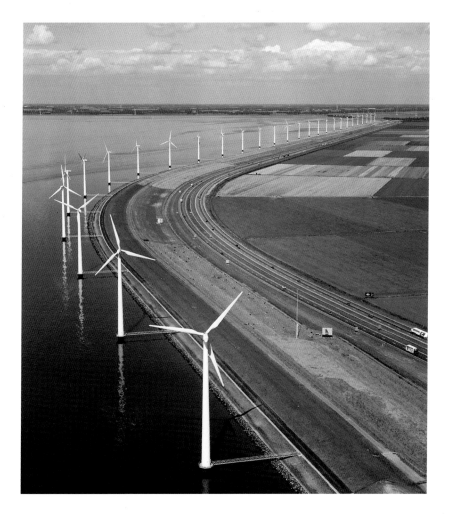

Windmolenpark IJsselmeer 135

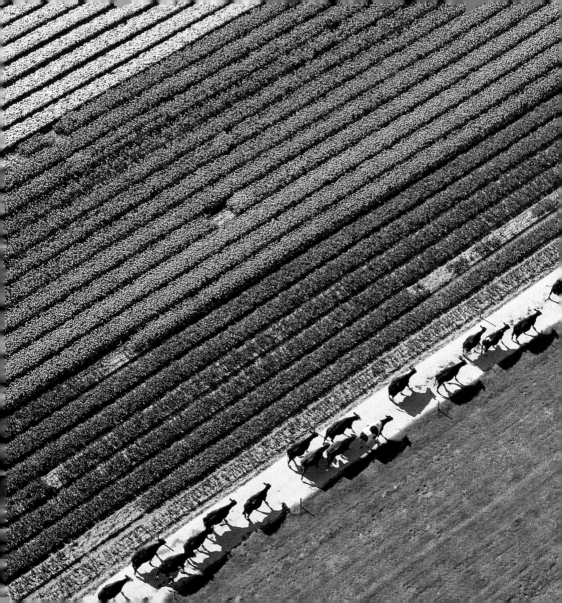

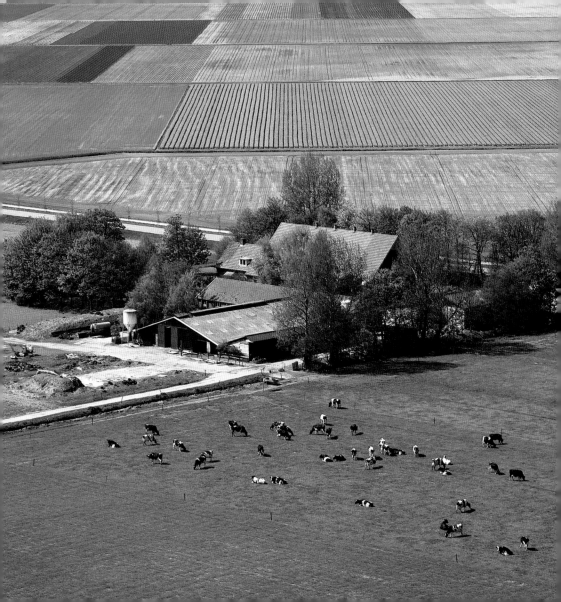

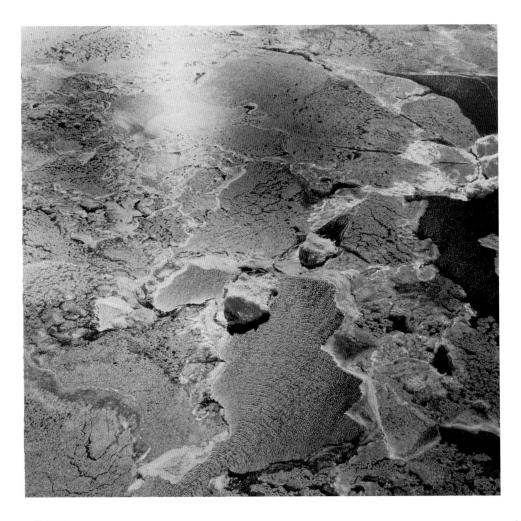

 Mini-ijsbergen in bevroren IJsselmeer / Mini-icebergs in the frozen IJsselmeer

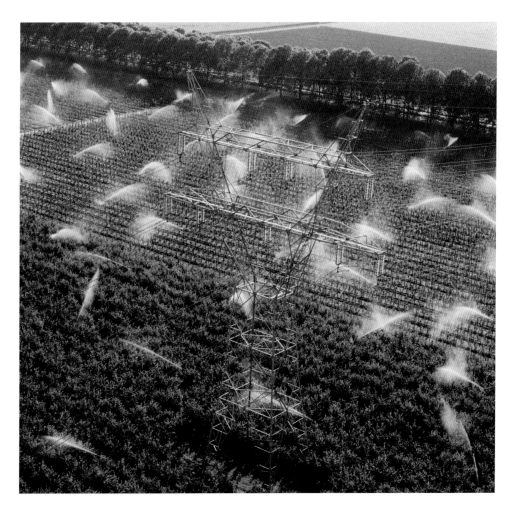

Irrigatie / Irrigation, Flevopolder 139

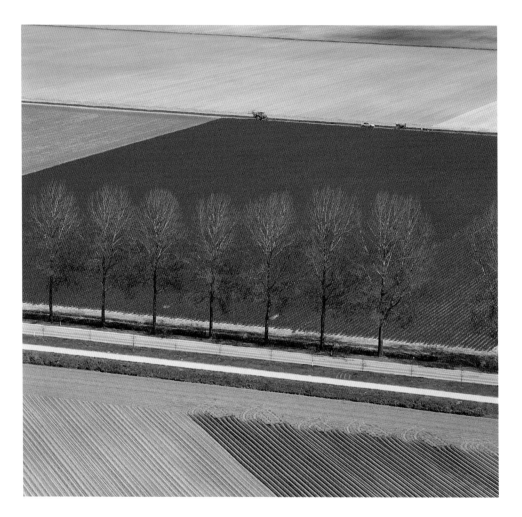

140

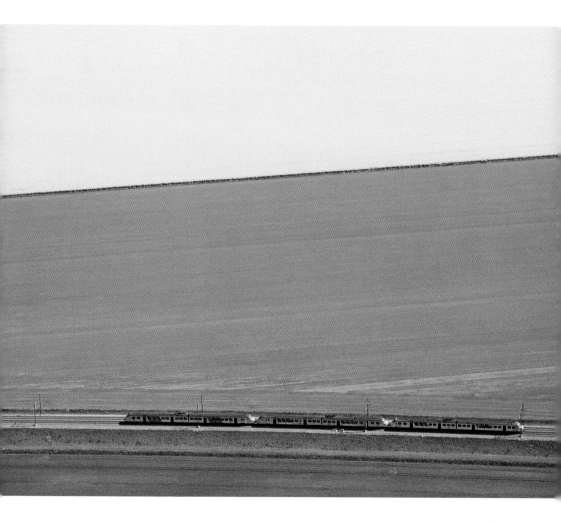

Spoorlijn tussen Almere en Lelystad

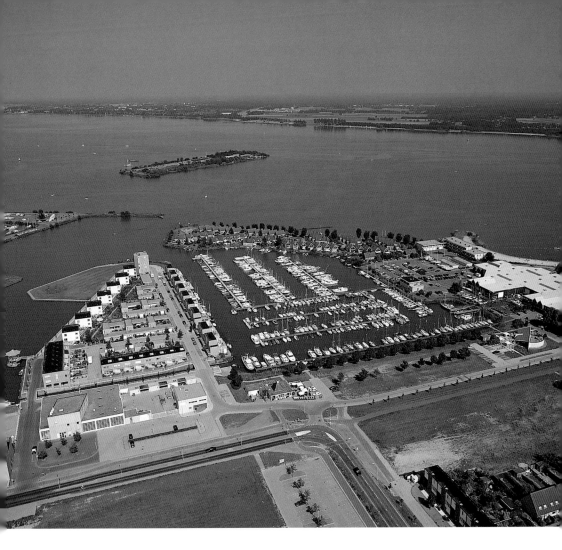

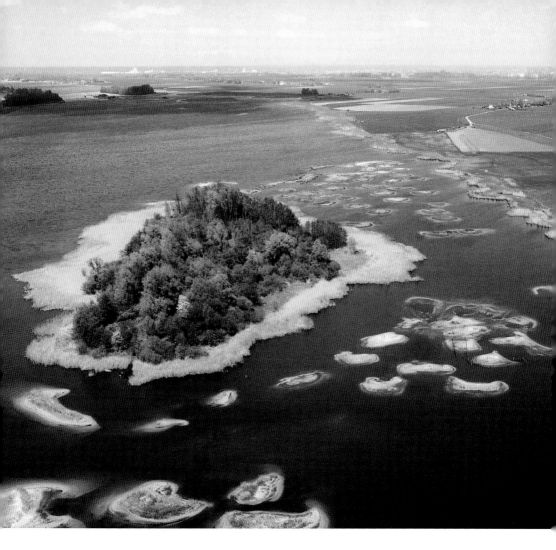

Drontermeer 143

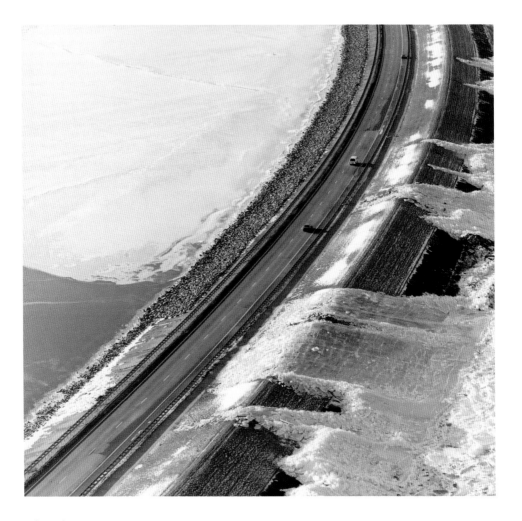

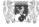 Dijk Lelystad-Enkhuizen ▲ IJsselmeer ▶

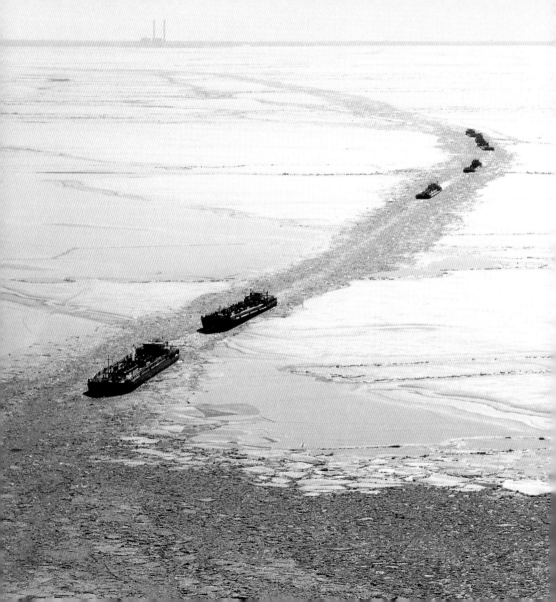

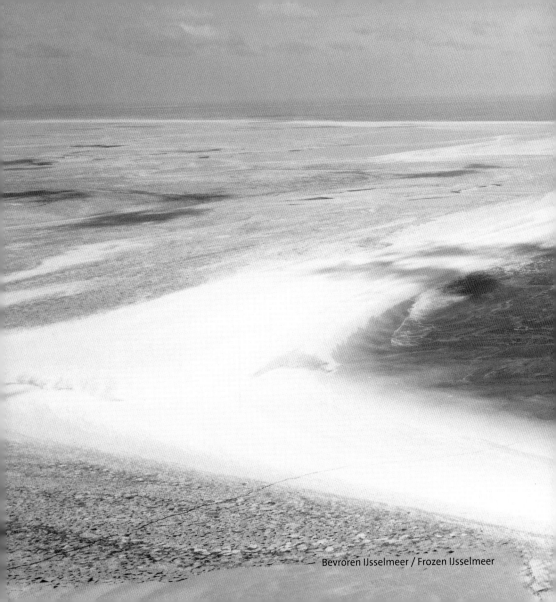

Bevroren IJsselmeer / Frozen IJsselmeer

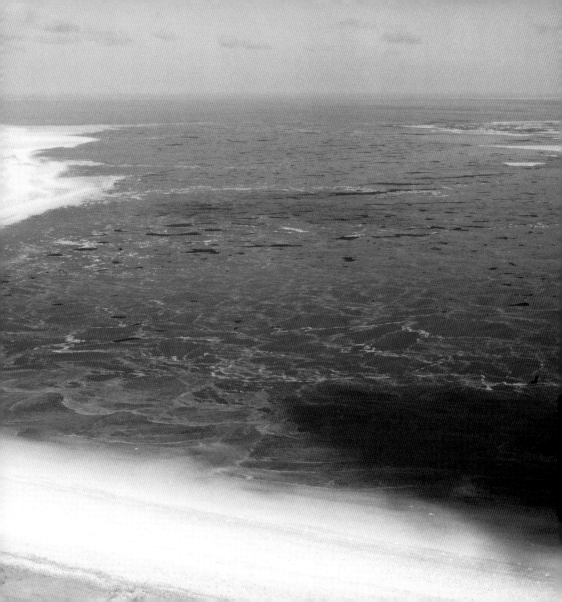

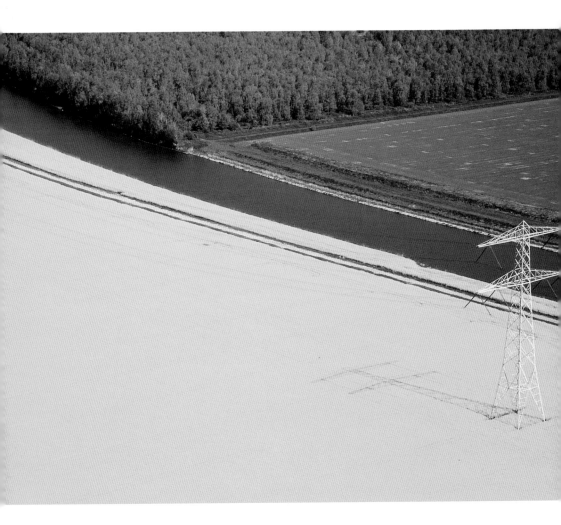

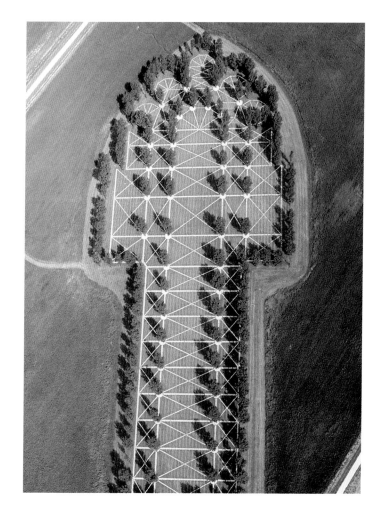

Groene kathedraal, landschapskunstwerk / Landscape art: the 'Green Cathedral'

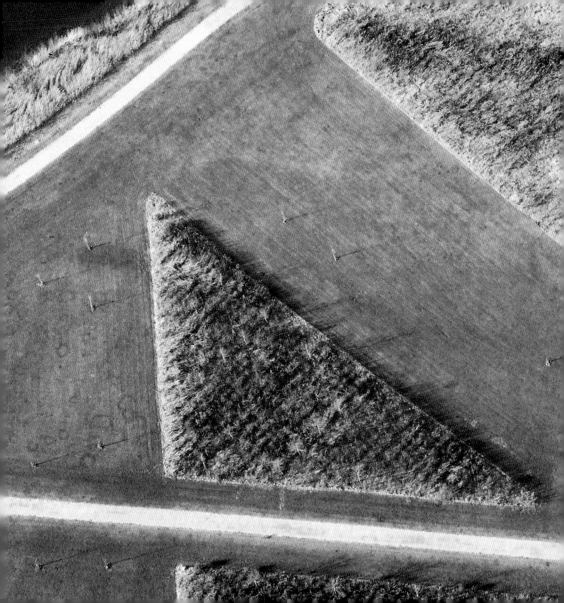

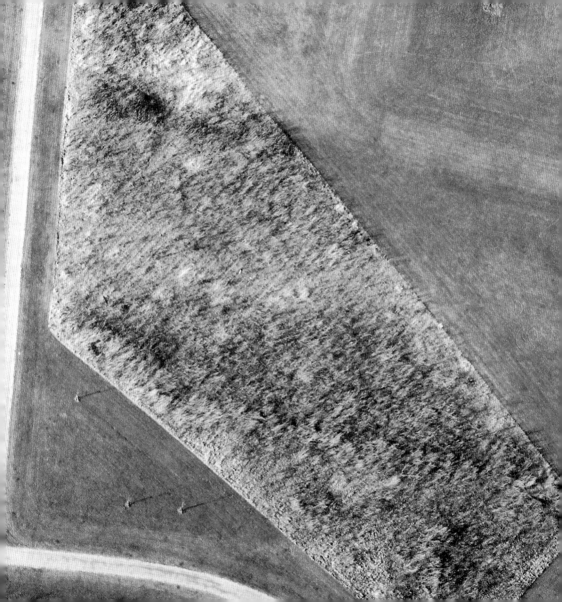

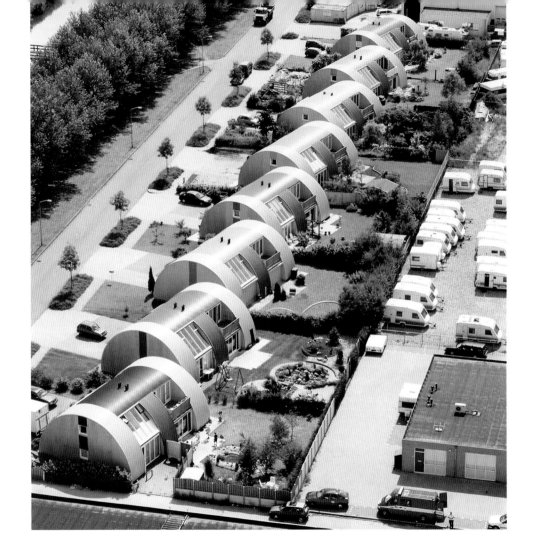

152 Almere

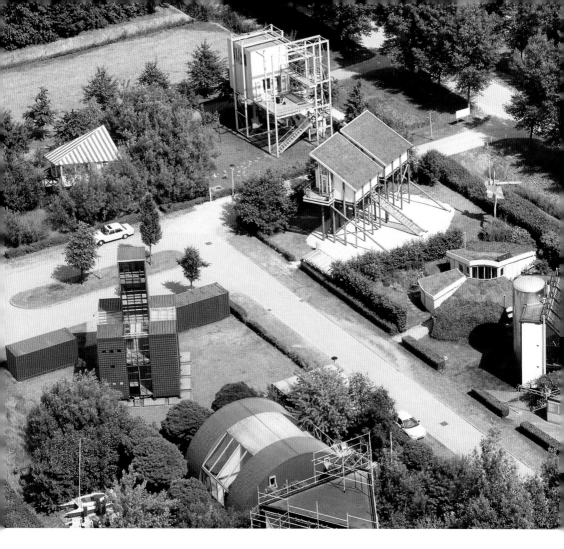

De Realiteit, Almere 153

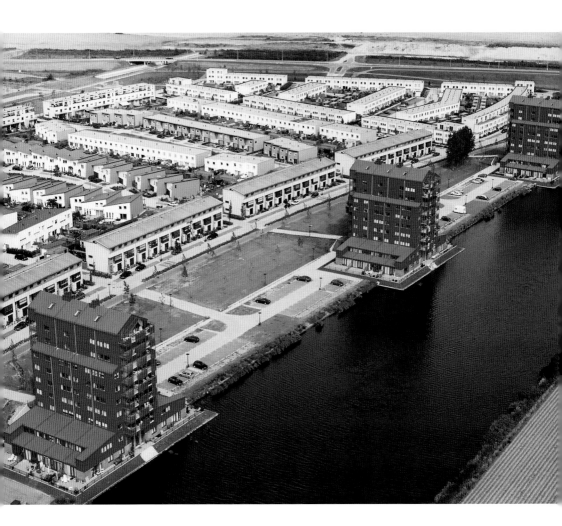

154 Almere-Buiten

Huis, tuintje, gezellige buurt. Een Nederlander heeft niet zoveel nodig om zich als een koning zo rijk te voelen. Als het maar overzichtelijk blijft: huiselijk, gezellig, knus.

House, garden, pleasant neighbourhood. And everything neatly arranged, so that you don't feel intimidated. That will only make you feel uncomfortable. The Dutch don't need much to make them feel like kings. As long as it is all nice and neat: huiselijk, gezellig and cosy.

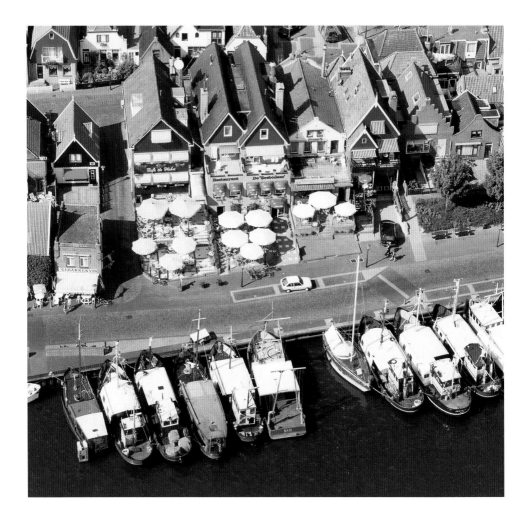

156 Urk

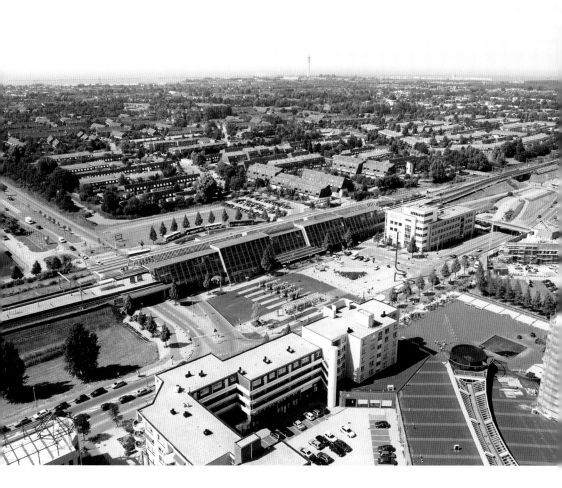

Lelystad C.S.

Utrecht

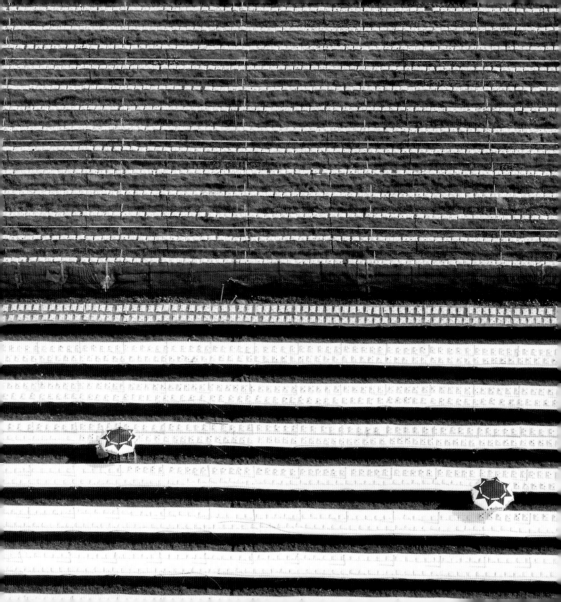

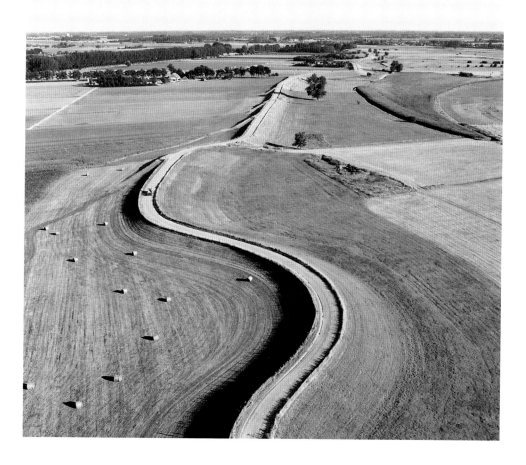

◀ Fruitplukkers onder parasol / Fruitpickers under the shade of a parasol ▲ Dijk bij Houten

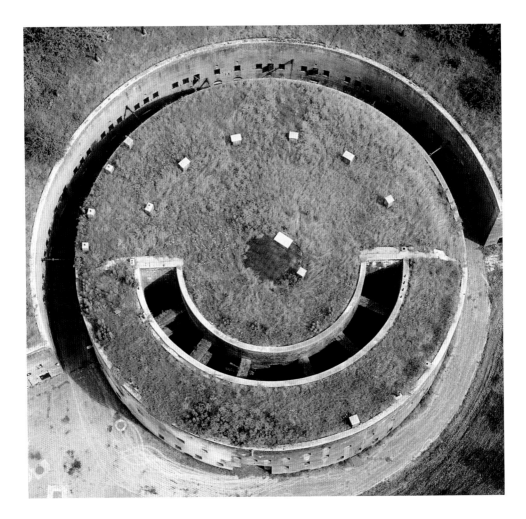

Fort Hagestein, Utrecht

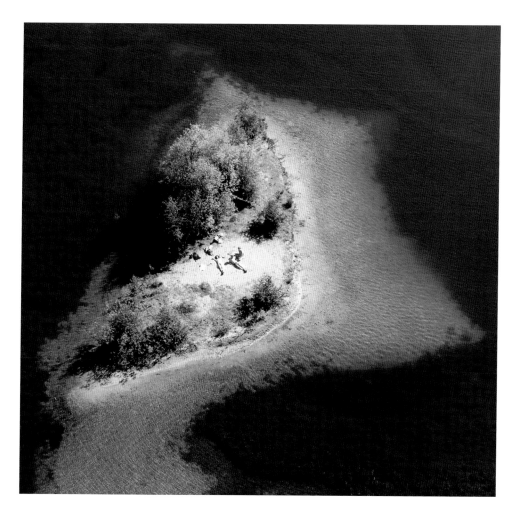

Eiland bij Grebbeberg

163

Nederland heeft nooit een grote alleenheerser gekend die trotse paleizen bouwde en in één enkele hoofdstad alles wat van betekenis was, verenigde. Dat is nog steeds zo. Amsterdam is de hoofdstad van Nederland, maar de regering zetelt te Den Haag en de elektronische media hebben zich te Hilversum gevestigd.

The Netherlands has never had a supreme ruler to build magnificent palaces and unite everything of importance in a single capital city. And that is still the case. Amsterdam is the capital of the Netherlands, but The Hague is the seat of government and the electronic media are clustered around Hilversum.

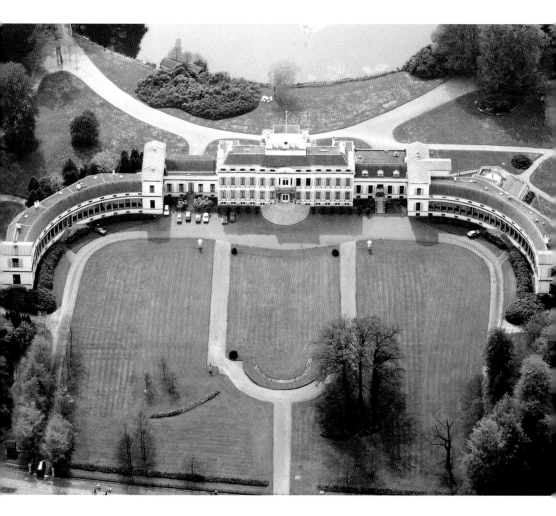

Paleis Soestdijk **165**

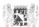

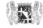

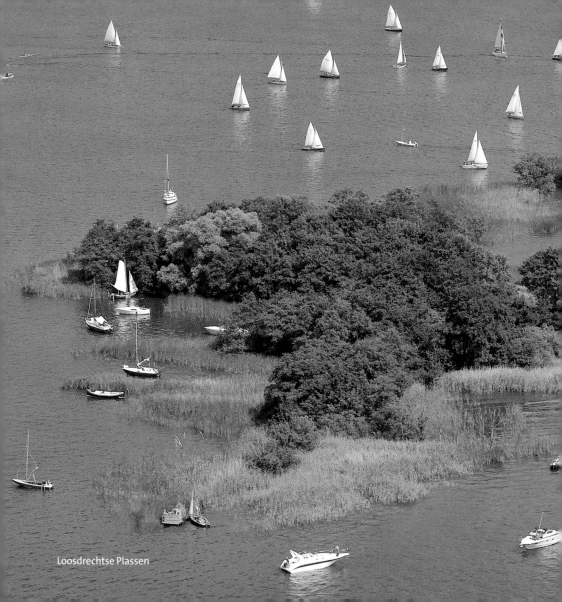

Loosdrechtse Plassen

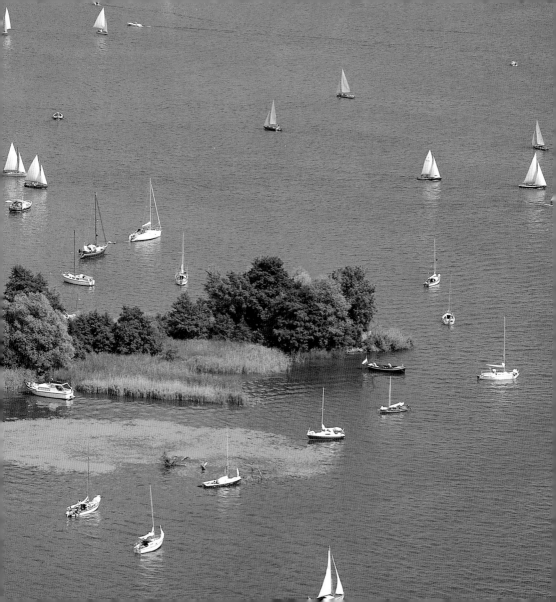

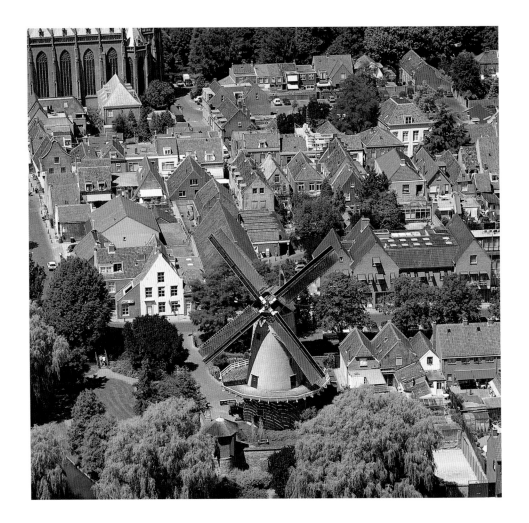

170 IJsselstein

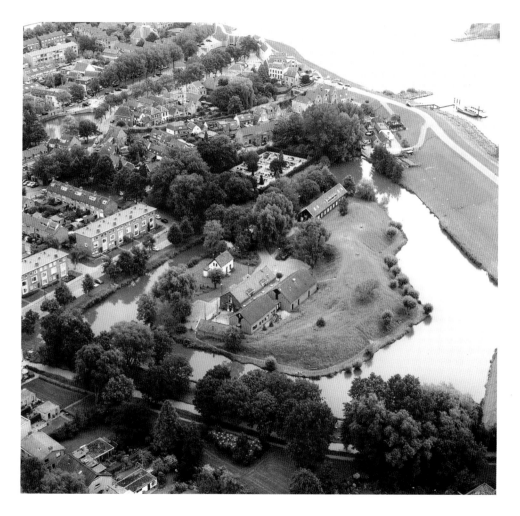

Nieuwegein 171

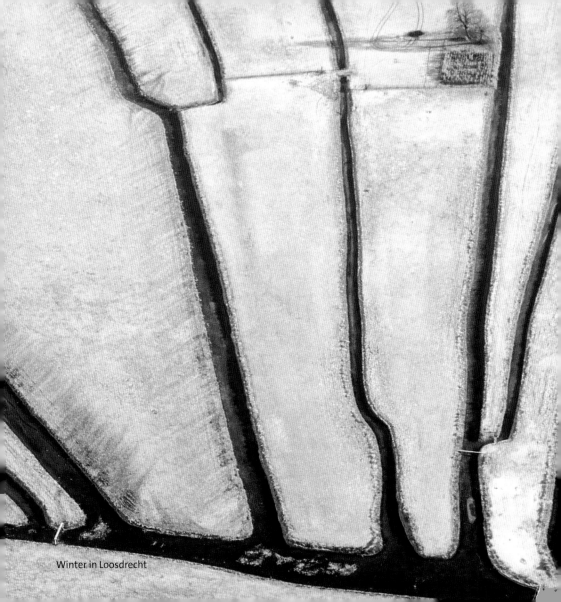

Winter in Loosdrecht

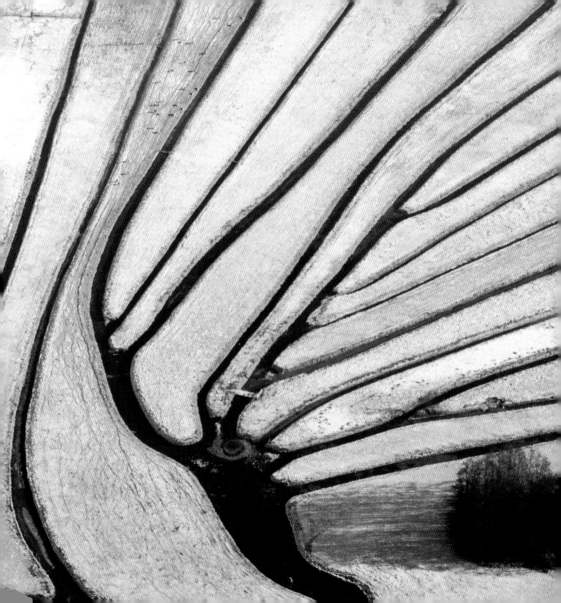

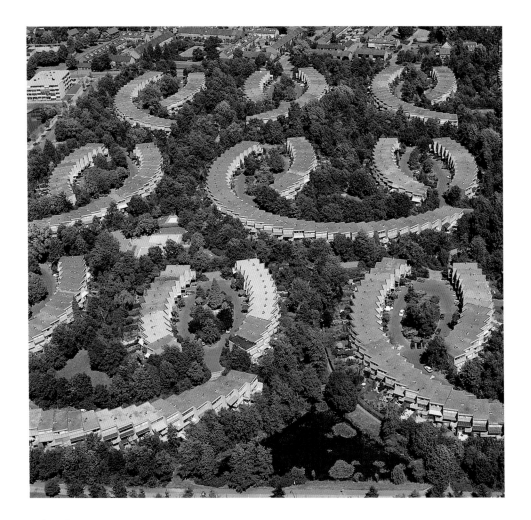

174 Leusden

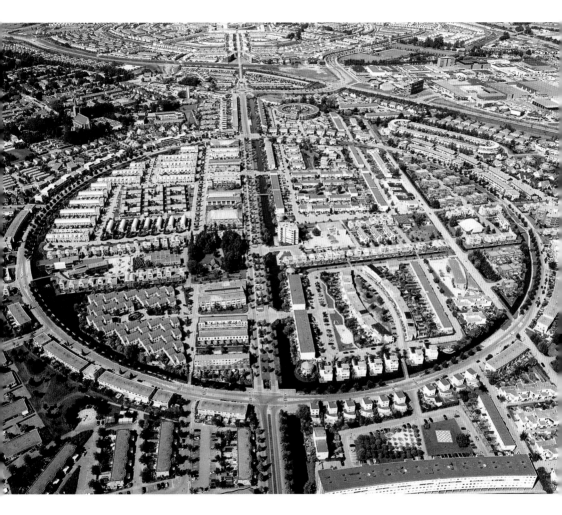

Amersfoort

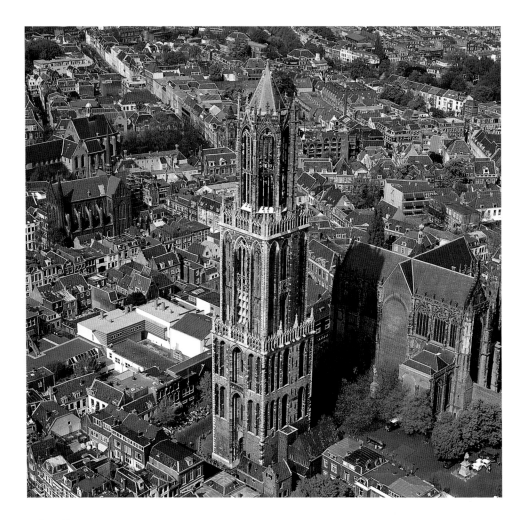

Domtoren, Utrecht

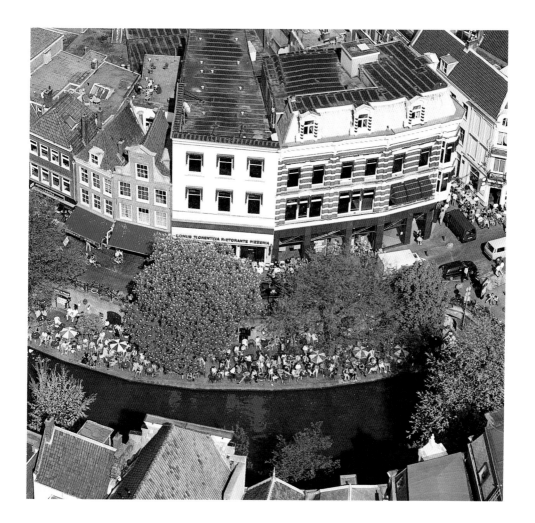

Noord-Holland

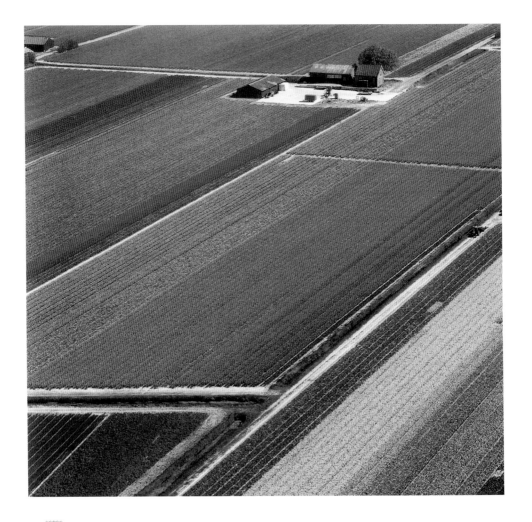

Haarlemmermeer

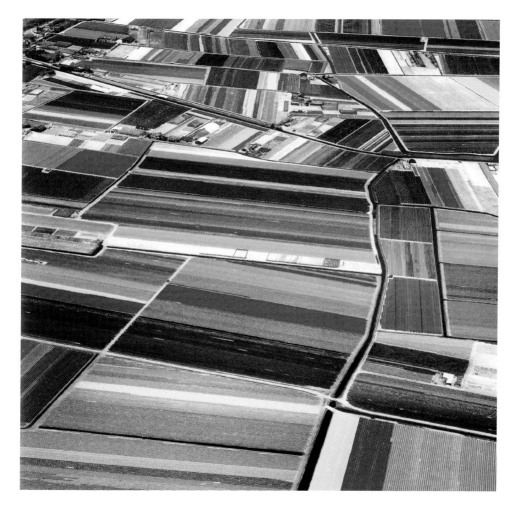

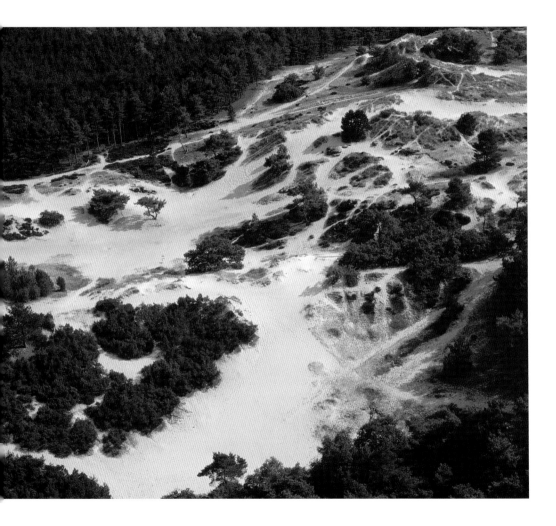

▲ Schoorlse duinen

Catamaran-wedstrijd rond Texel / Catamaran race around Texel ▶

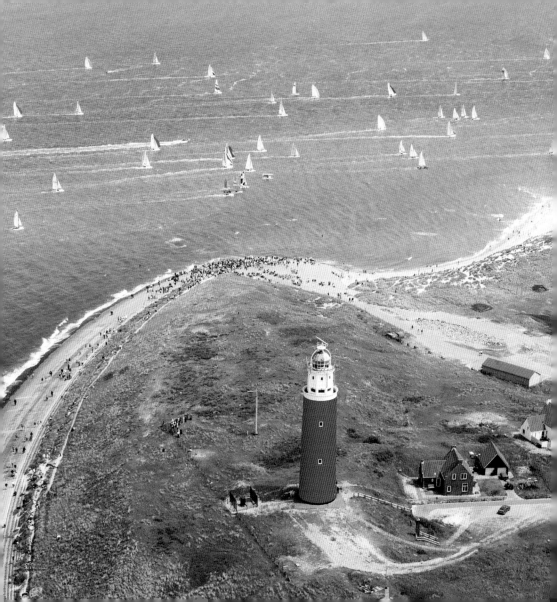

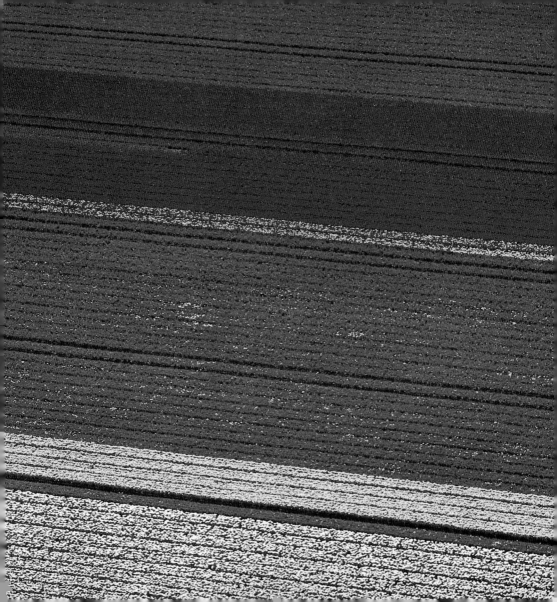

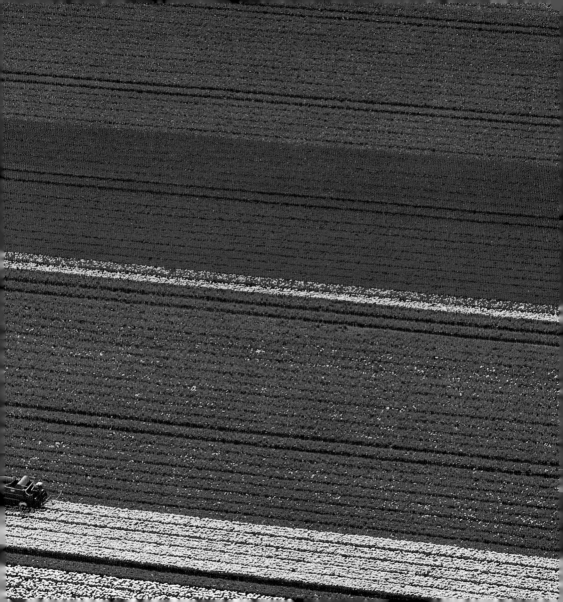

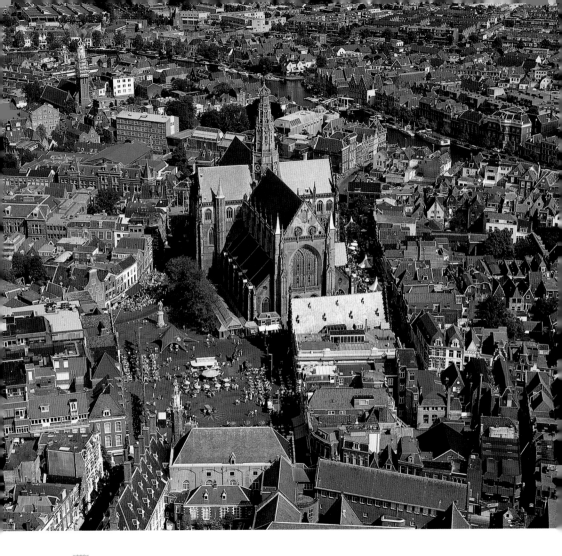

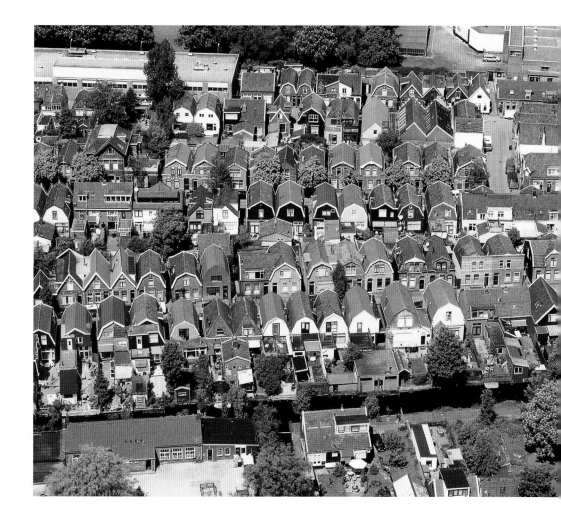

Zaandam 187

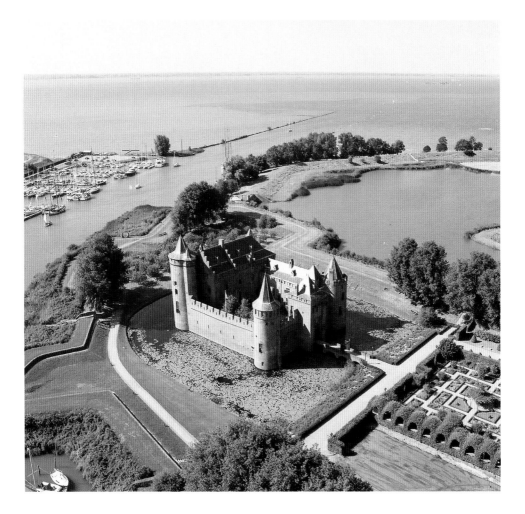

 188 Muiderslot, Muiden

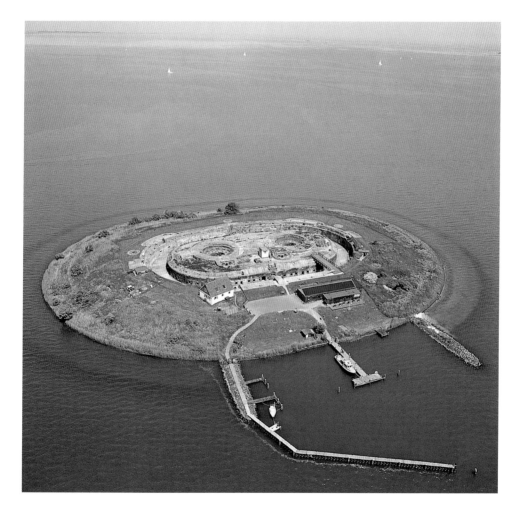

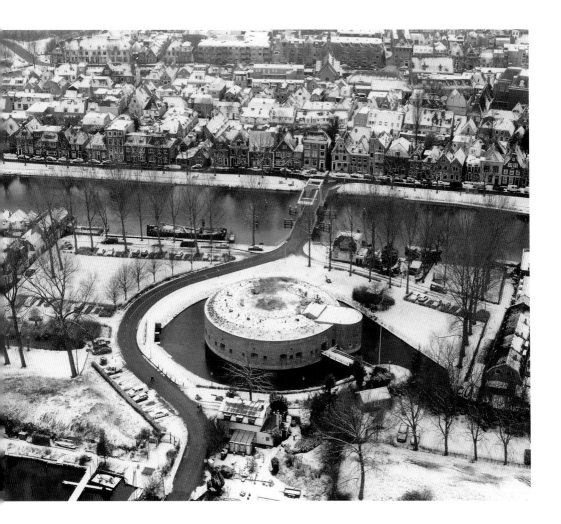

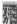

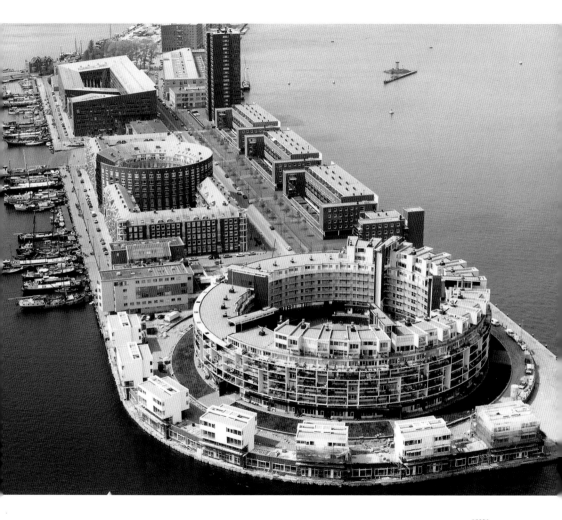

KNSM-eiland, Amsterdam

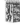
192 Hoorn

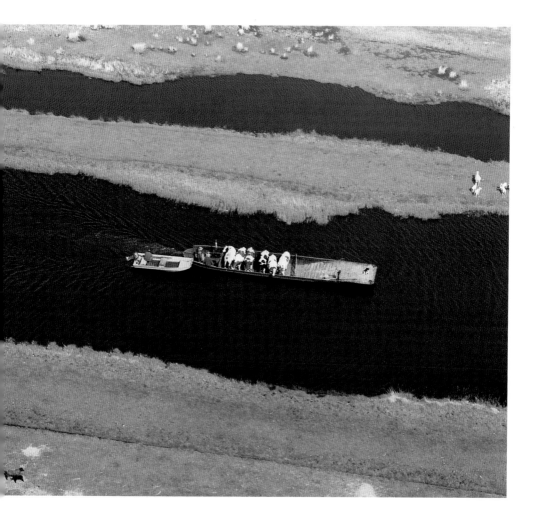

Koeientransport / Cattle transport, Zaanstreek **193**

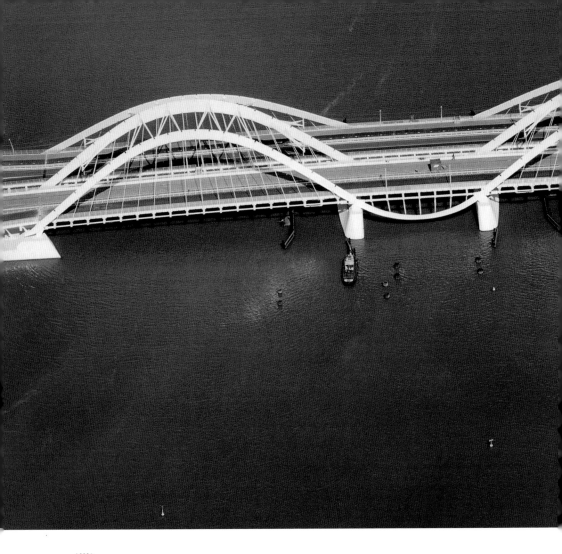

 194 Brug Zeeburg, Amsterdam

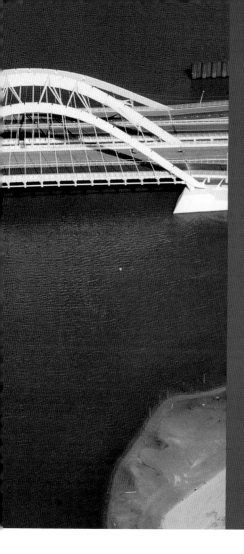

Als het spitsuur is afgelopen – zo rond negen uur – is het abrupt afgelopen met de volte. De snelwegen maken hun naam weer waar. Alleen in de binnensteden blijft het passen en meten, want daar is onvoldoende parkeergelegenheid voor auto's, waarvan de Nederlanders er miljoenen hebben gekocht. In de treinen en het openbaar vervoer zijn ook weer zitplaatsen in overvloed. Nederland is ineens niet vol meer.

Once the morning rush hour is over – around nine o'clock – the crowds evaporate. The traffic on the motorways resumes its normal speed; only in the city centres is it still crawling at a snail's pace. This is because there are not enough parking spaces for all the cars, which the Dutch have bought in their millions. In the trains and buses, there are plenty of seats. The country no longer seems overfull.

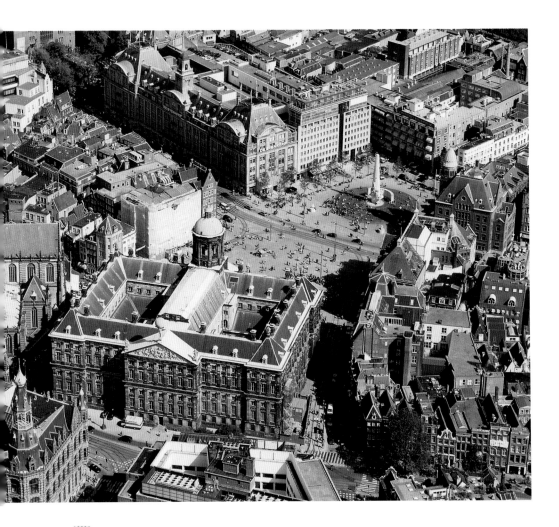

196 Dam, Amsterdam

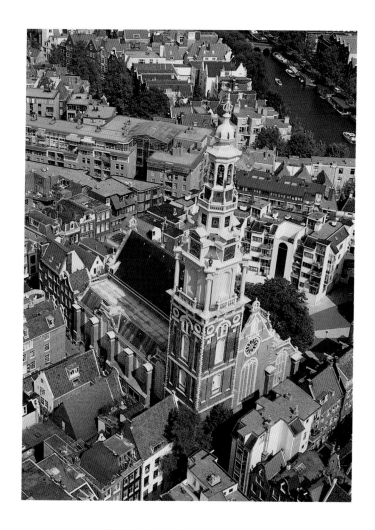

Zuiderkerk, Amsterdam

197

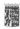

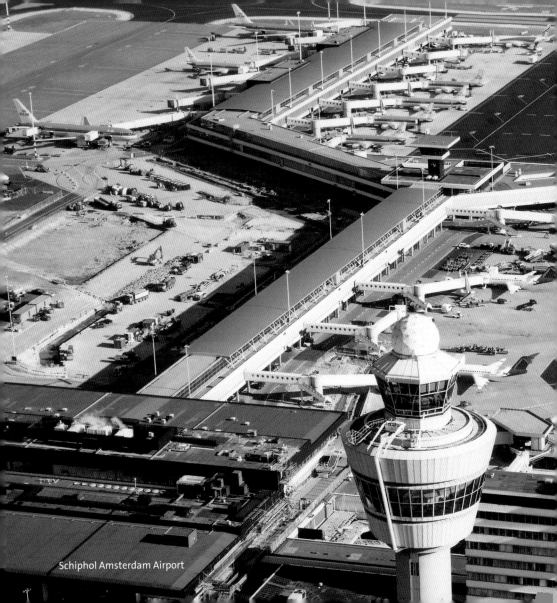
Schiphol Amsterdam Airport

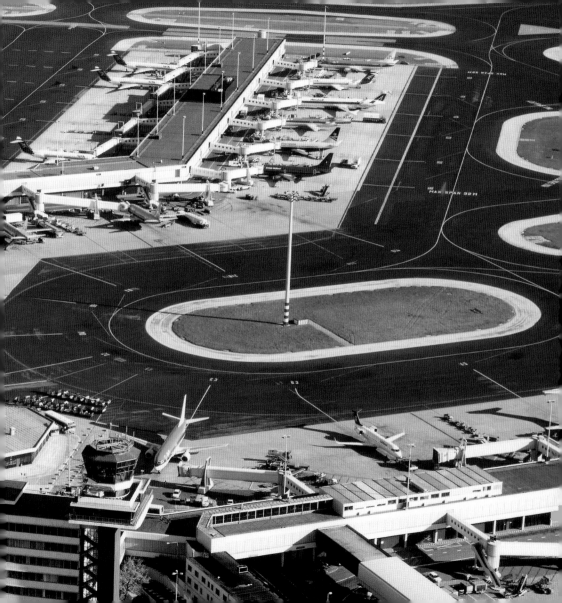

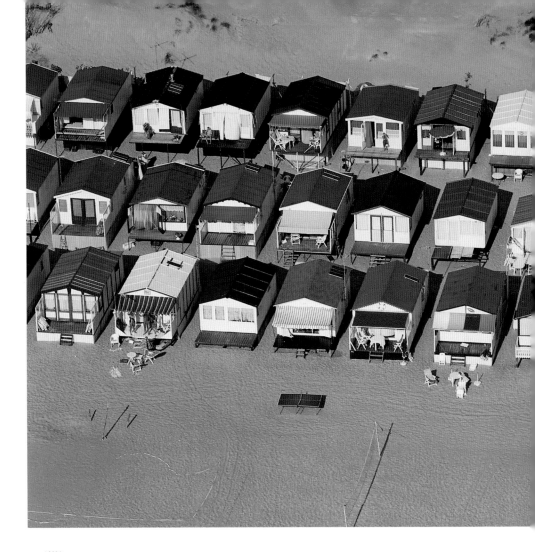

 200

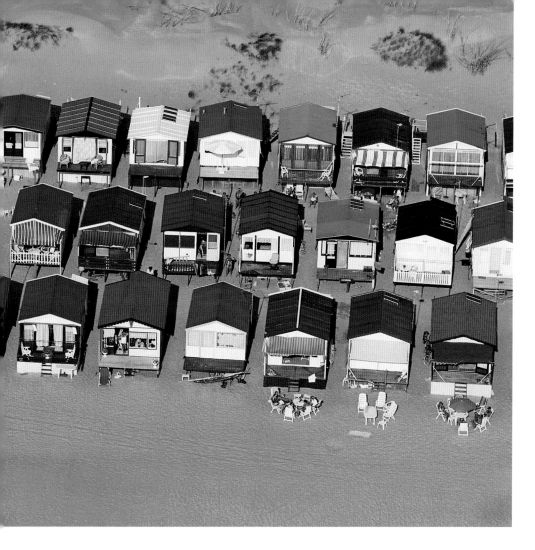

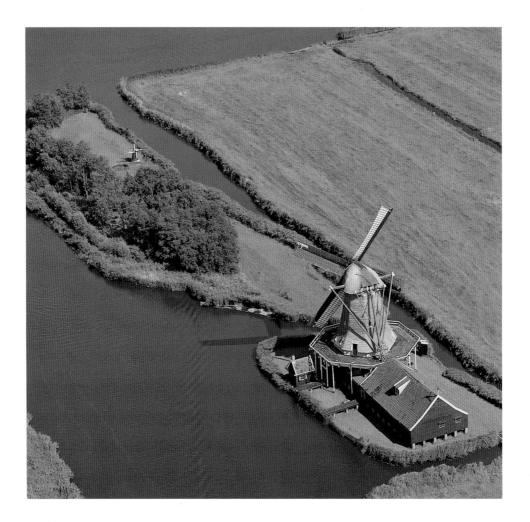

202 Westzaan

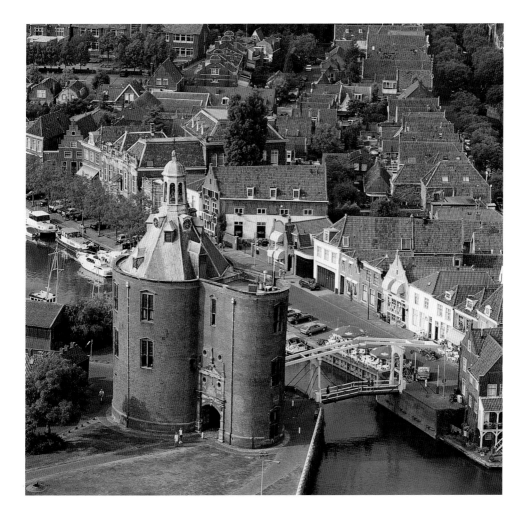

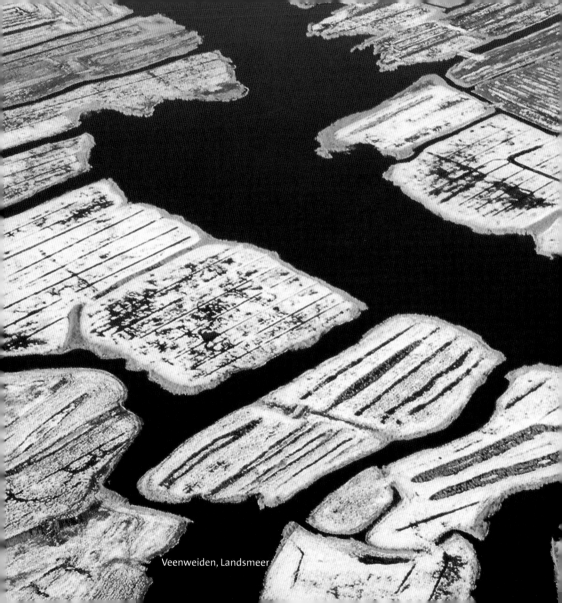

Veenweiden, Landsmeer

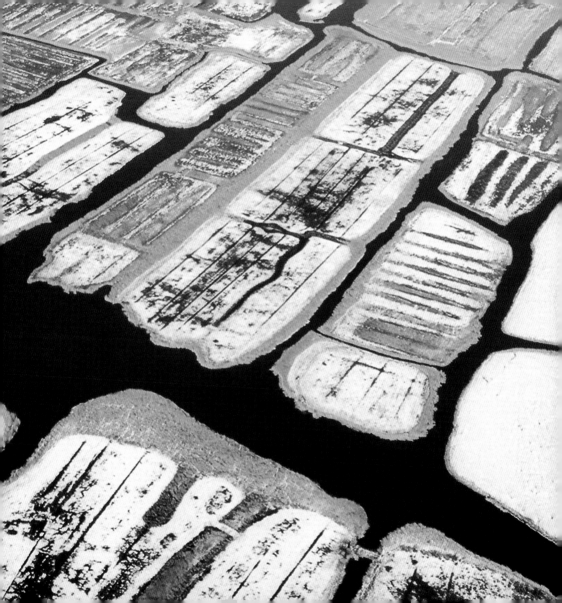

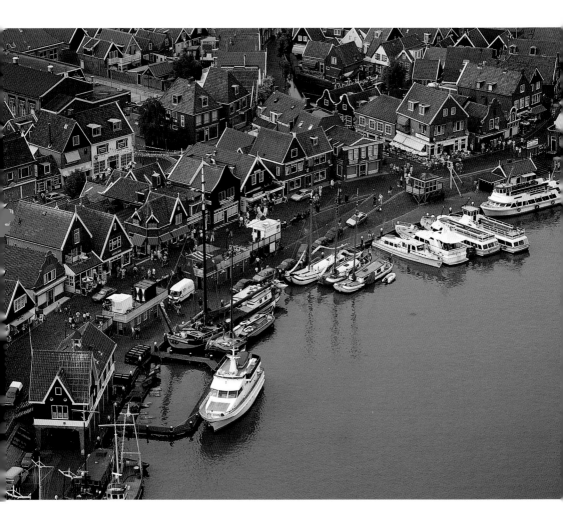

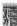

Volendam

Zuid-Holland

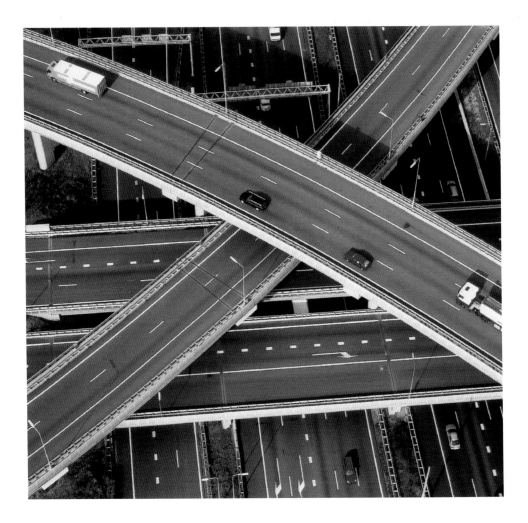

 210 Knooppunt / Intersection, Ridderkerk

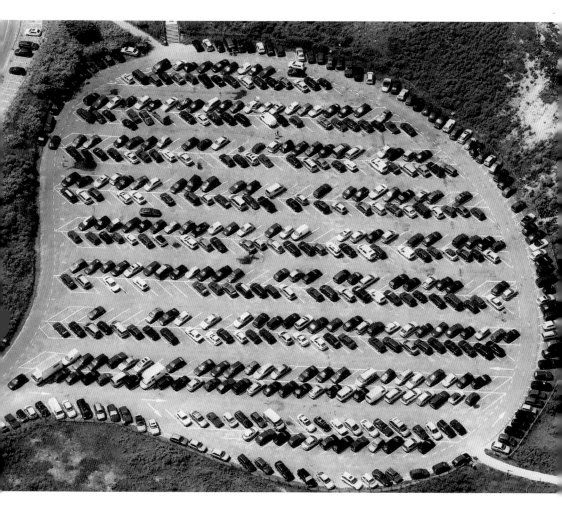

Parkeren aan het strand / Parking on the beach

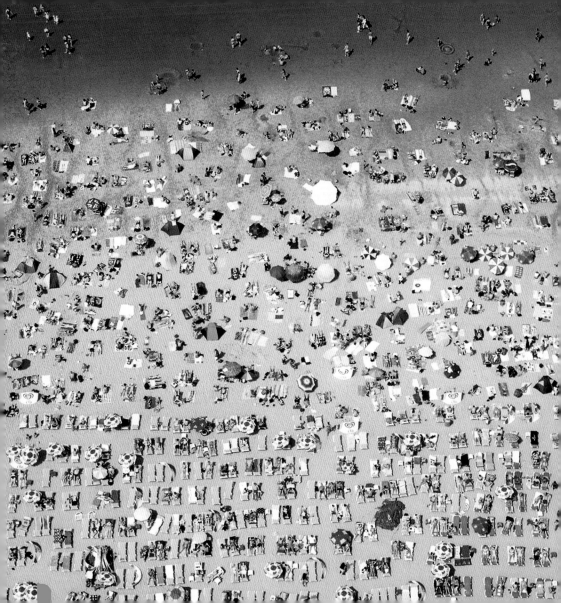

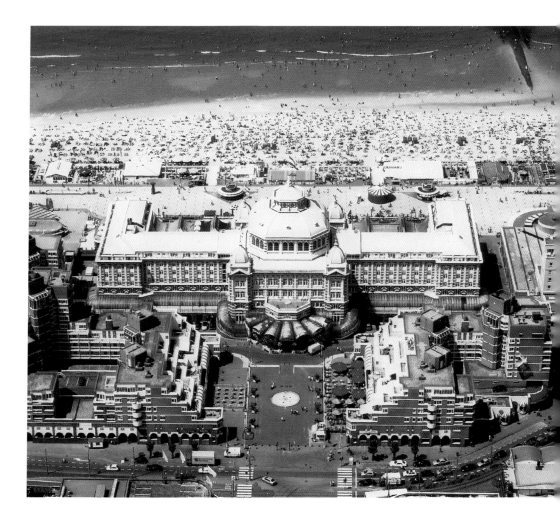

Badplaats / Seafront, Scheveningen 213

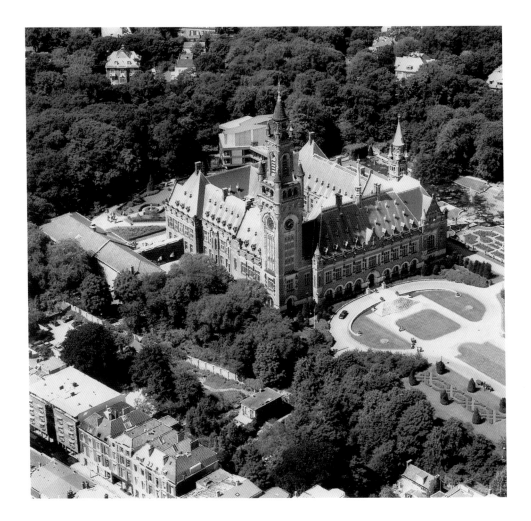

Vredespaleis, Den Haag/ Peace Palace, The Hague

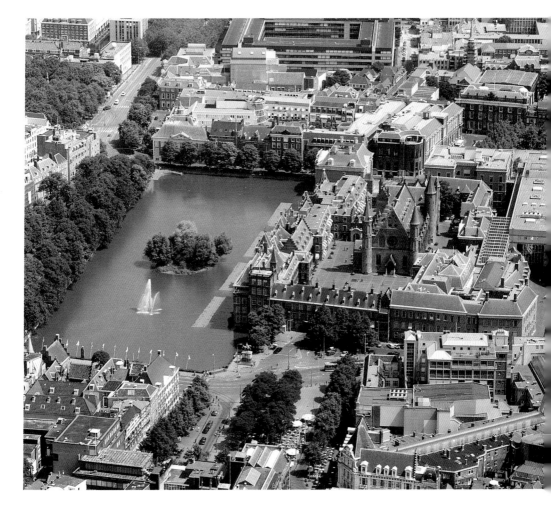

Binnenhof, Den Haag / The 'Binnenhof', the inner court of the Dutch parliament, The Hague

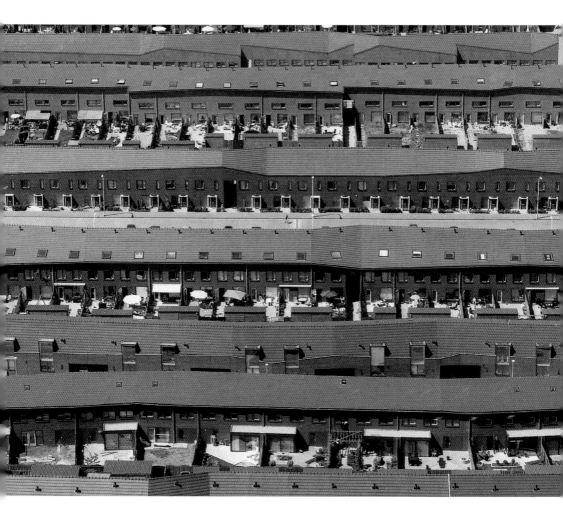

Vinexlocatie / New housing development, Ypenburg

Naarmate de welvaart toenam, gingen de Nederlanders hogere eisen stellen aan de hoeveelheid woonruimte, waarover ze minimaal dienden te beschikken om geen last te krijgen van claustrofobie. Nog geen eeuw geleden was het helemaal niet vreemd, als je met zes kinderen in een driekamerwoning huisde. Dat is nu ondenkbaar. Elk kind heeft recht op zijn eigen kamer. Sinds de jaren negentig van de vorige eeuw worden er weer nieuwe satellietsteden gebouwd die luisteren naar de bureaucratische naam Vinex-lokaties. Dat brengt allemaal geweldige drukte en verkeersstromen te weeg.

As people became better off, they started to make higher demands on the amount of living space they needed not to feel claustrophobic. A century ago it was still considered normal for a family of six to live in a three-roomed house. That is now unthinkable. Every child has a right to his or her own room. Anyone who can afford it wants to get away from the bustle of the city and live in a peaceful, spacious and natural environment (this is a resurgence of the old desire for a house with a garden). Such homes can be found only in the outer suburbs or in remote villages, where the old centre is now surrounded by new housing estates of varying proportions. And since the 1990s, new satellite towns — known by the bureaucratic name of 'Vinex locations' — have once again been built.

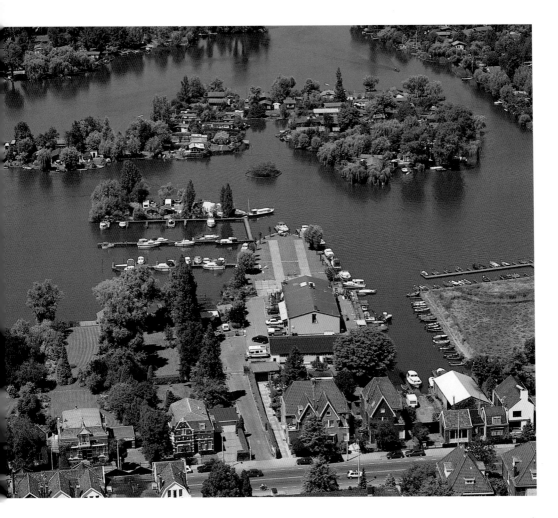

Bergse Voorplas, Rotterdam

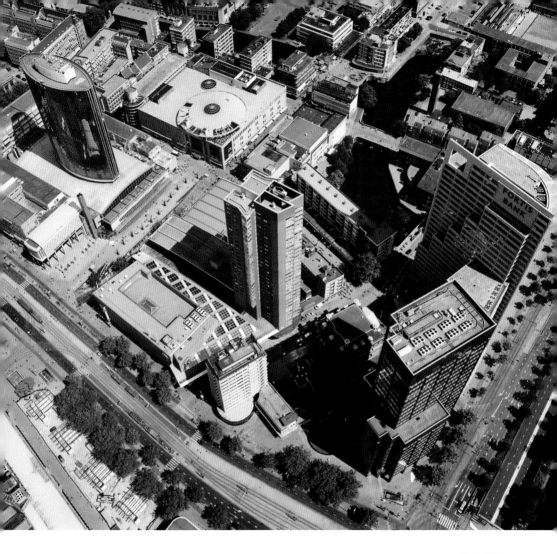

Een stad als Parijs heeft Nederland nooit gekend, zelfs geen Parijs op een bescheiden schaal. In het monumentale zag de stedelijke elite eerder de grootheidswaan en de geldverspilling dan visie en durf.

The Netherlands has never known a Paris, not even on a less grand scale. The urban elite have always seen such manifestations as delusions of grandeur and a waste of money rather than expressions of imagination and daring.

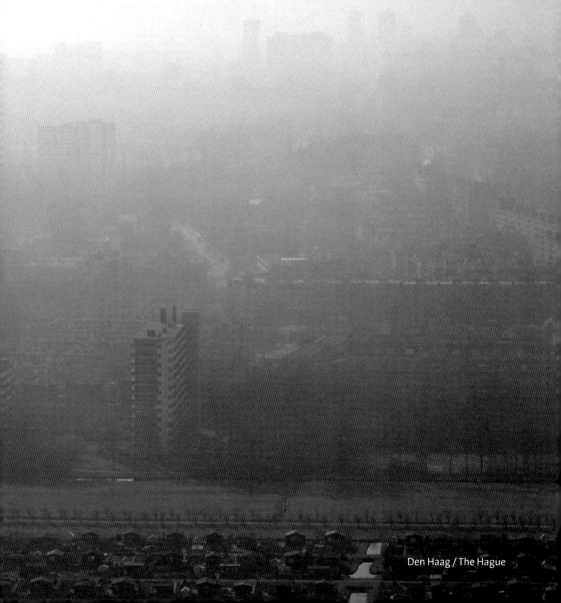

Den Haag / The Hague

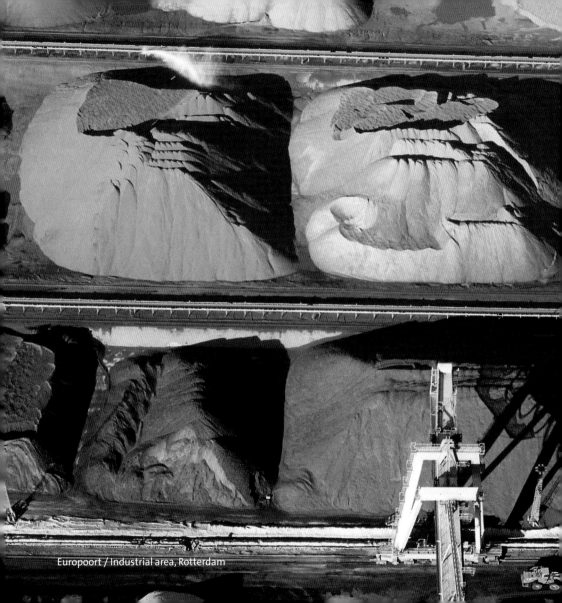

Europoort / Industrial area, Rotterdam

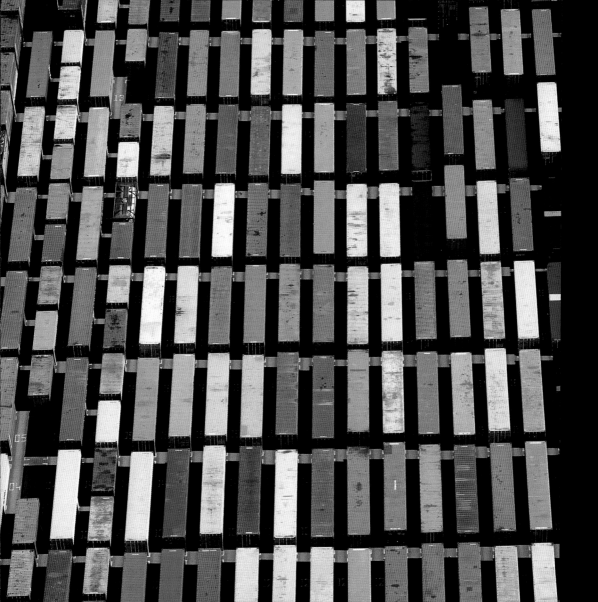

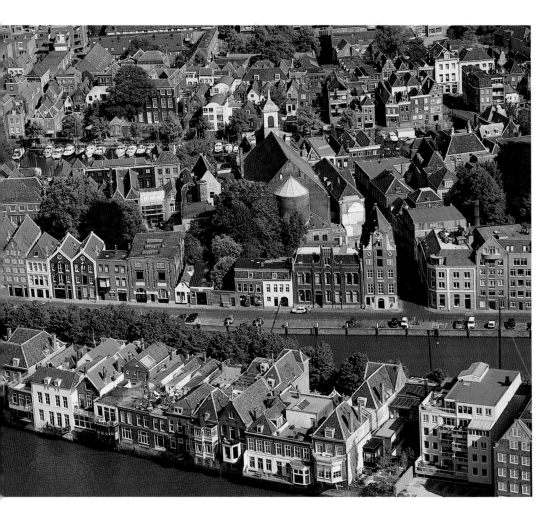

224 Dordrecht

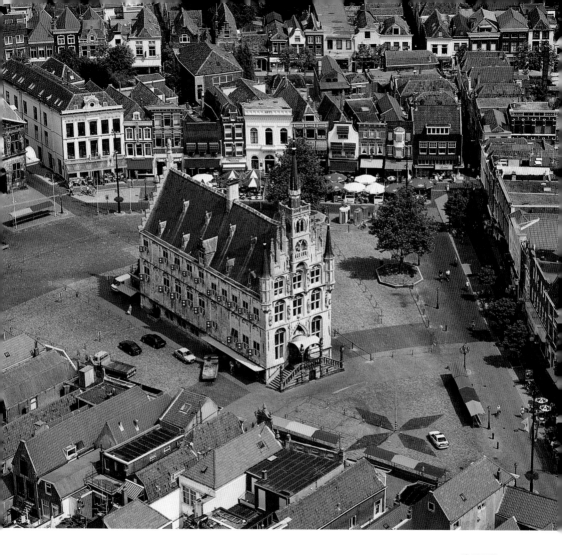

Stadhuis / Town Hall, Gouda 225

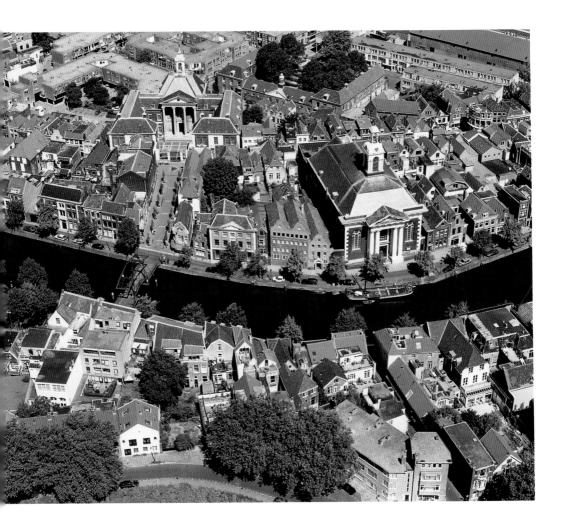

Schiedam

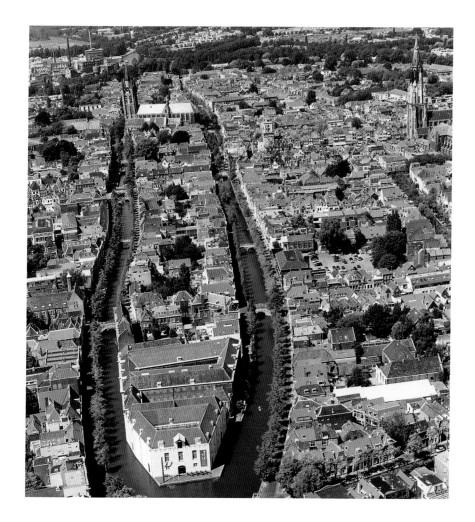

Delft **227**

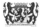

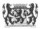

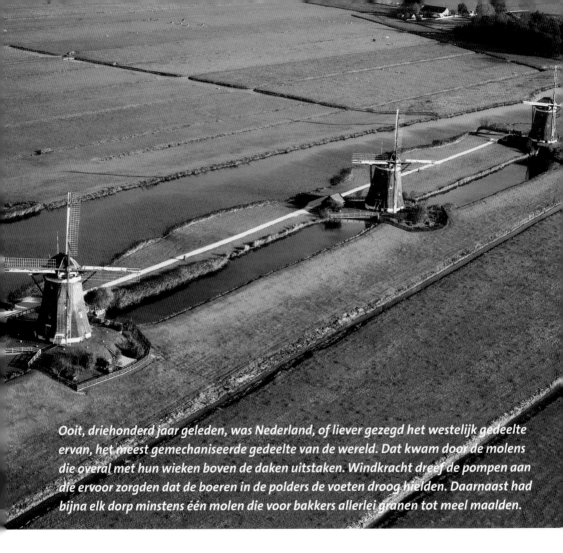

Ooit, driehonderd jaar geleden, was Nederland, of liever gezegd het westelijk gedeelte ervan, het meest gemechaniseerde gedeelte van de wereld. Dat kwam door de molens die overal met hun wieken boven de daken uitstaken. Windkracht dreef de pompen aan die ervoor zorgden dat de boeren in de polders de voeten droog hielden. Daarnaast had bijna elk dorp minstens één molen die voor bakkers allerlei granen tot meel maalden.

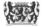

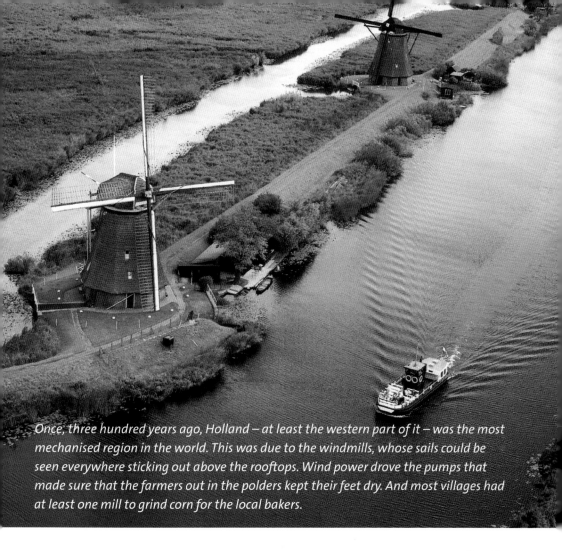

Once, three hundred years ago, Holland – at least the western part of it – was the most mechanised region in the world. This was due to the windmills, whose sails could be seen everywhere sticking out above the rooftops. Wind power drove the pumps that made sure that the farmers out in the polders kept their feet dry. And most villages had at least one mill to grind corn for the local bakers.

232 Schoonhoven

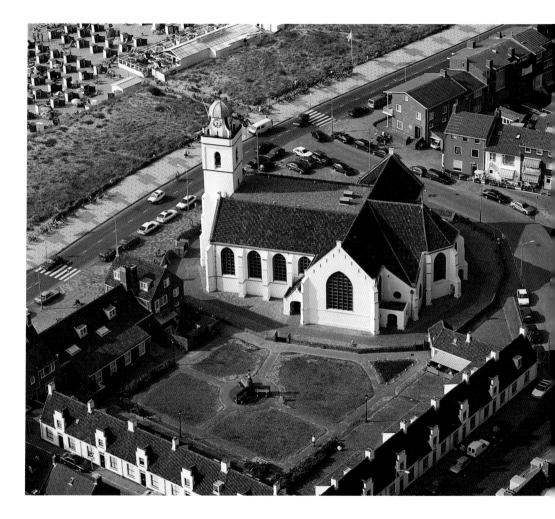

Zeeland

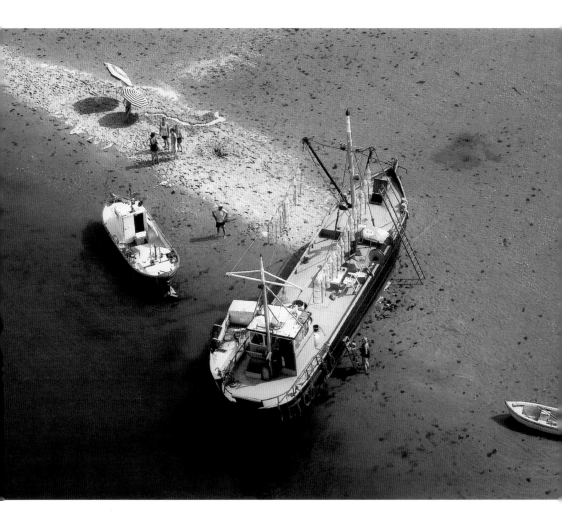

Oosterschelde / Eastern Scheldt

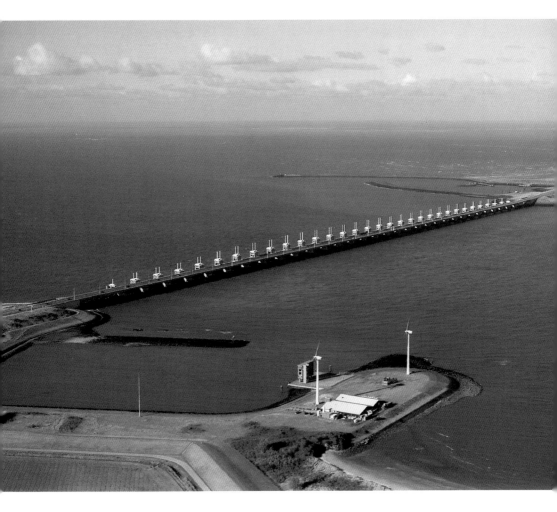

Oosterscheldekering / Eastern Scheldt storm surge barrier

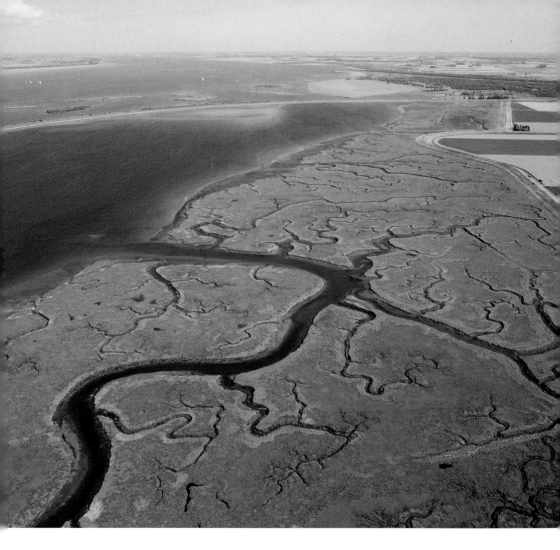

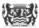

St. Philipsland

Rivieren voeren grote hoeveelheden slib met zich mee. Aan het eind van hun loop, als de stroom breed is geworden en rustig, werpen ze dat neer. Zo ontstaan delta's en Nederland is voor een belangrijk gedeelte zo'n delta. Water en slib gehoorzamen aan de wetten van de natuur en het resultaat ziet er van bovenaf gezien uit als anarchie en chaos, het tegendeel van ordening. Kreken en geulen slingeren zich wild door het landschap.

Rivers carry great quantities of silt in their waters. When they reach the end of their journey to the sea, they are wider and flow less rapidly and deposit the silt again. This is how deltas are formed. Much of present-day Holland is situated on such a delta. Water and silt obey the laws of nature and from above the result of the process looks anarchic and chaotic – the opposite of well-ordered. Streams and channels wind haphazardly through the landscape.

Verdronken land van Saeftinge

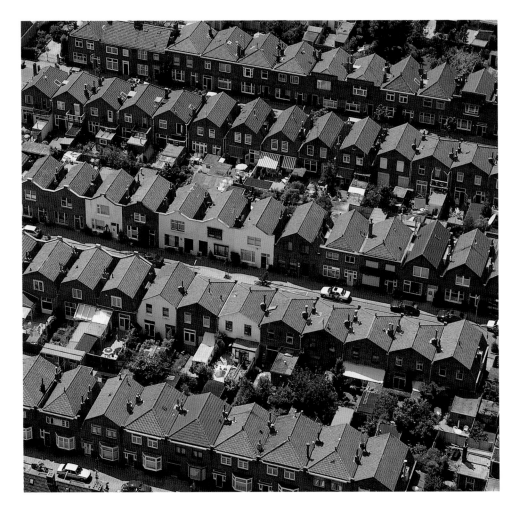

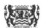

240 Vlissingen

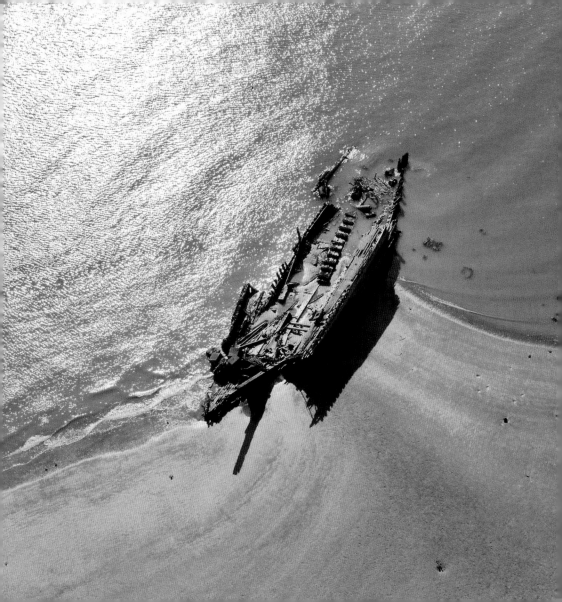

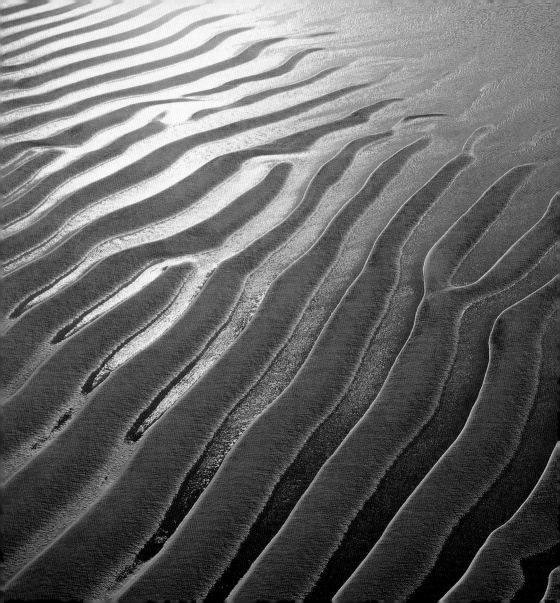

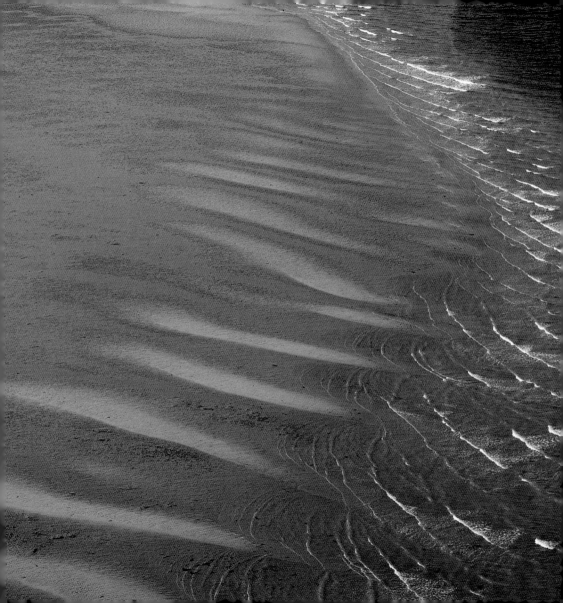

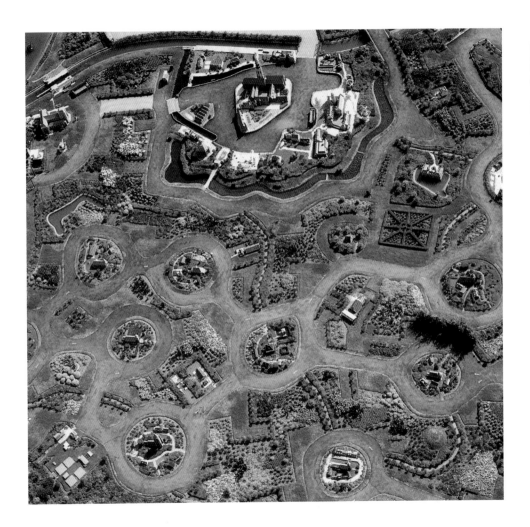

244 Attractiepark / Amusement park, 'Klein Walcheren'

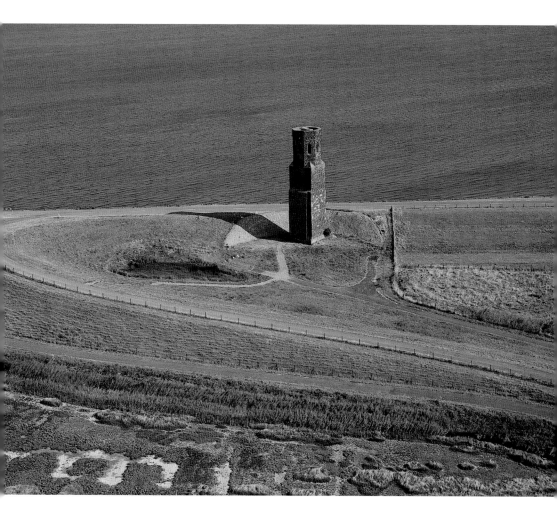

Plompetoren

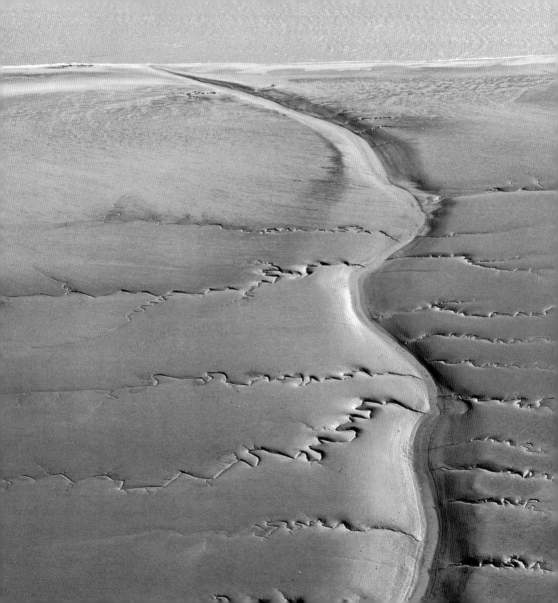

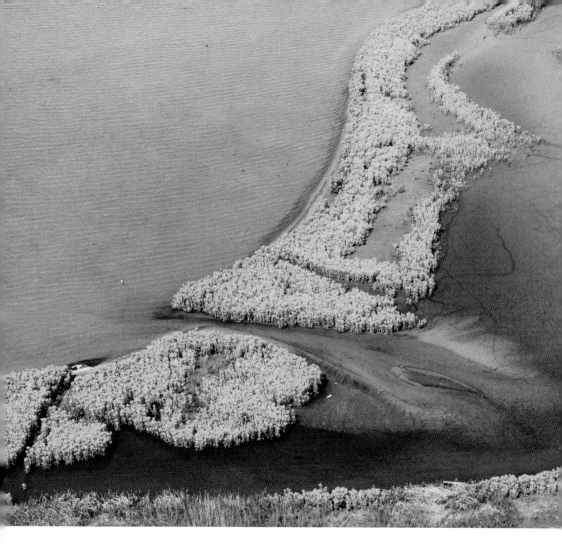

Moerasandijvie / Swamp ragwort 247

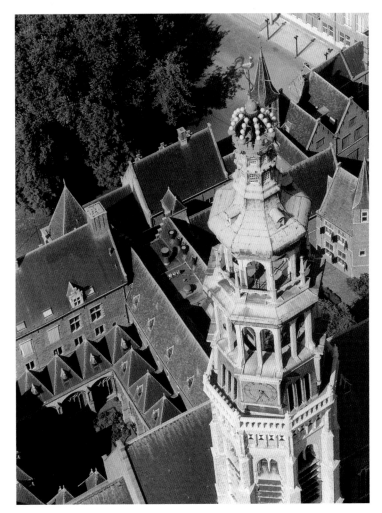

248 Middelburg

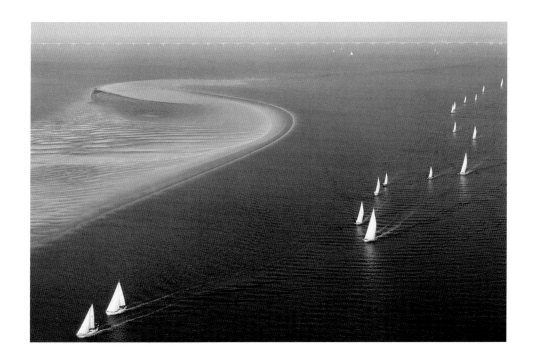

Zeilwedstrijd bij Zeelandbrug / Yacht race near Zeelandbrug **249**

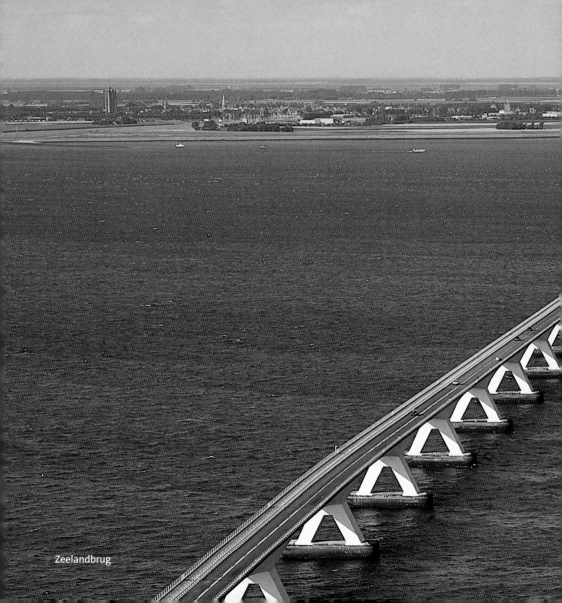
Zeelandbrug

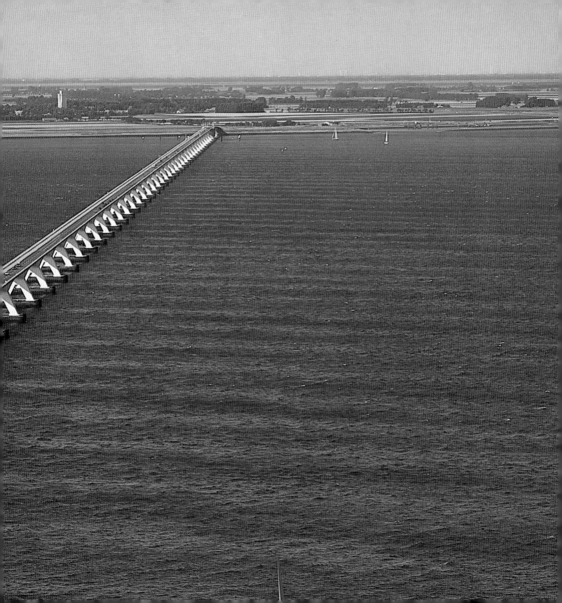

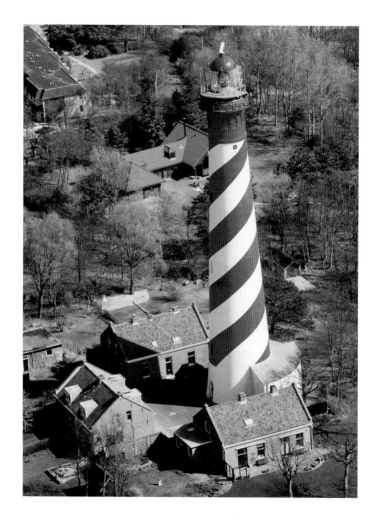

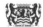

Westenschouwen

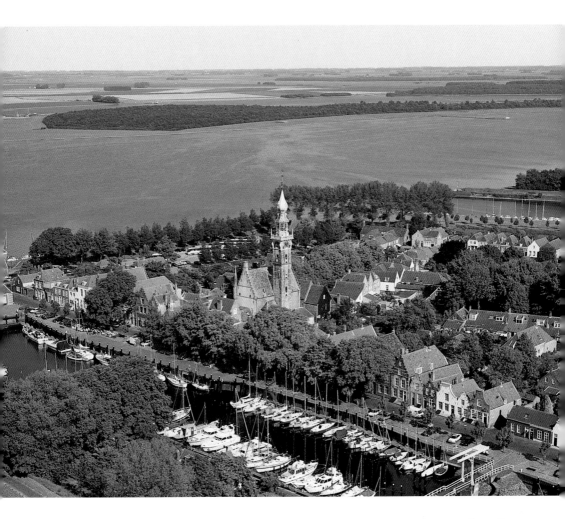

Veere

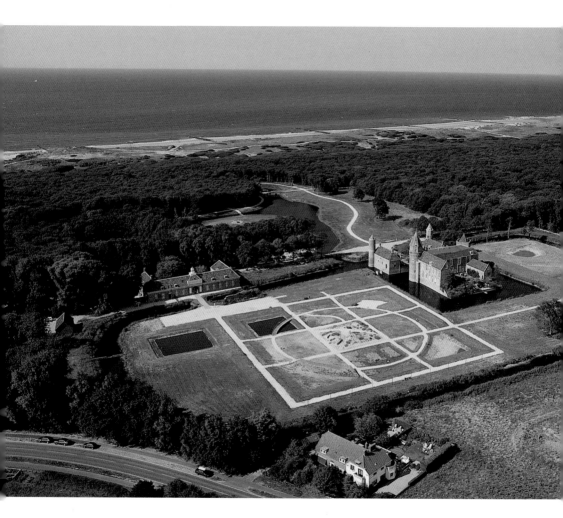

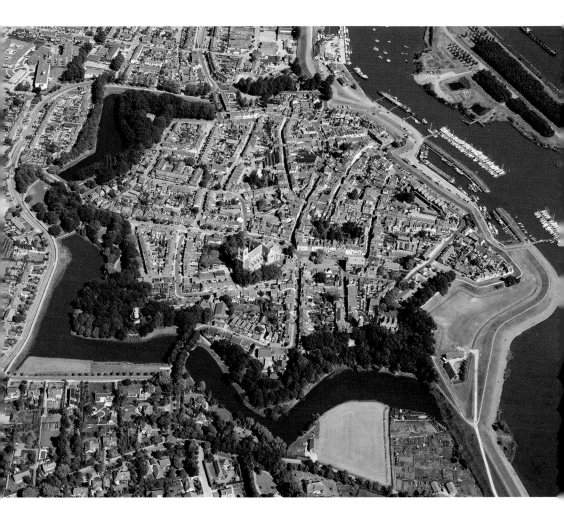

Tholen 255

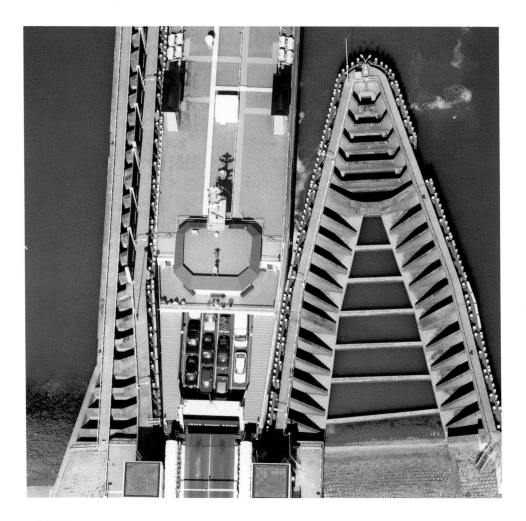

Veerboot / Ferry, Breskens ▲ Kanaal / Canal Terneuzen-Sas van Gent ▶

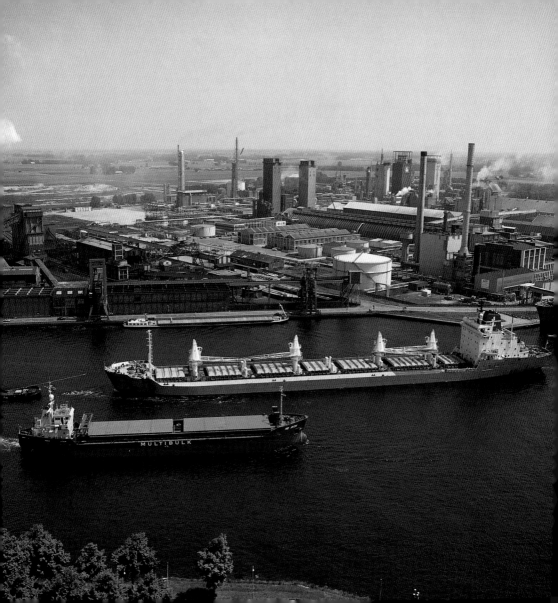

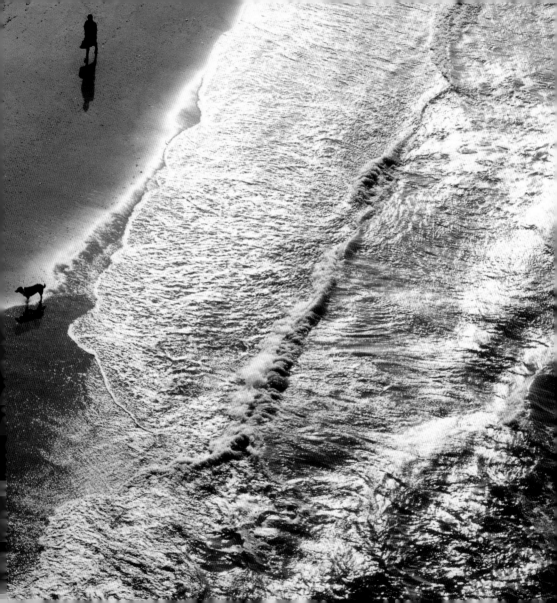

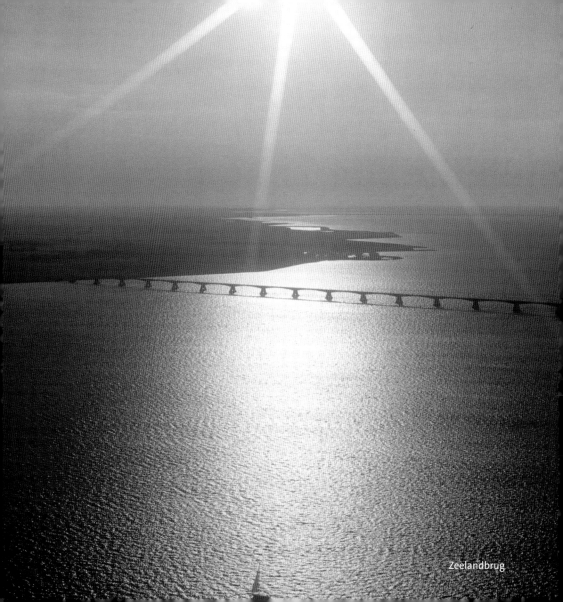

Zeelandbrug

Noord-Brabant

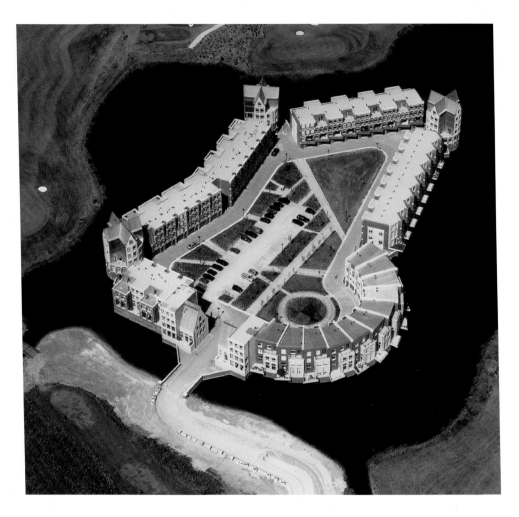

 Slot Haverlij, 's-Hertogenbosch ▲ Bollenveld / Ball houses, 's-Hertogenbosch ▶

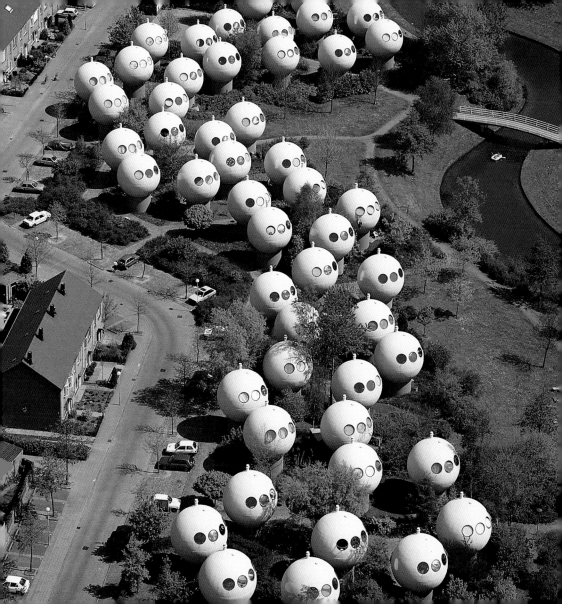

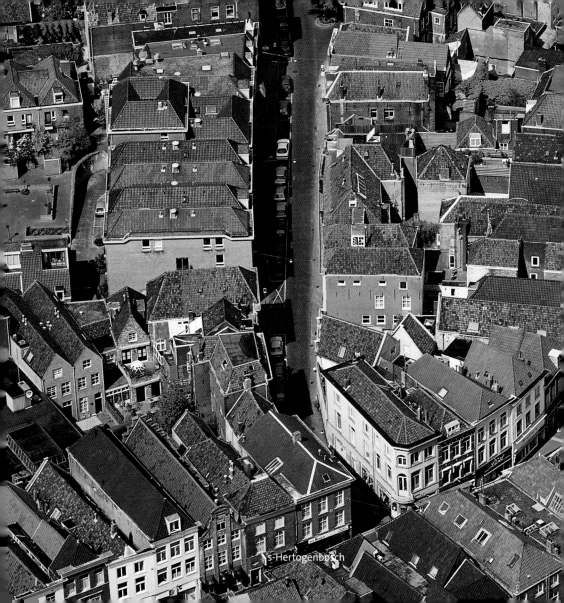
's-Hertogenbosch

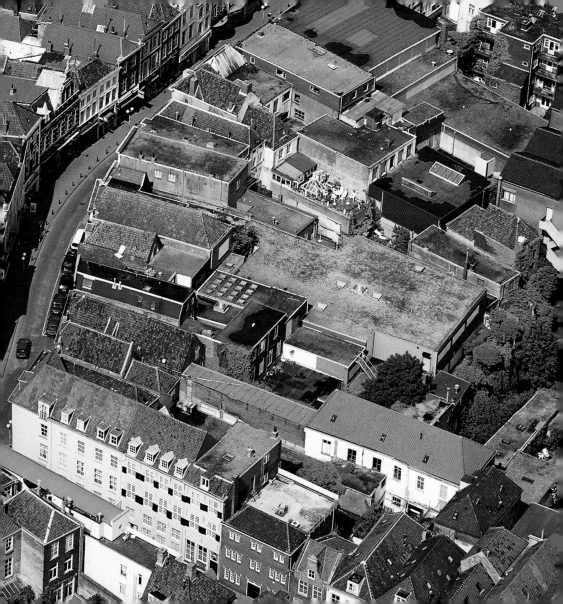

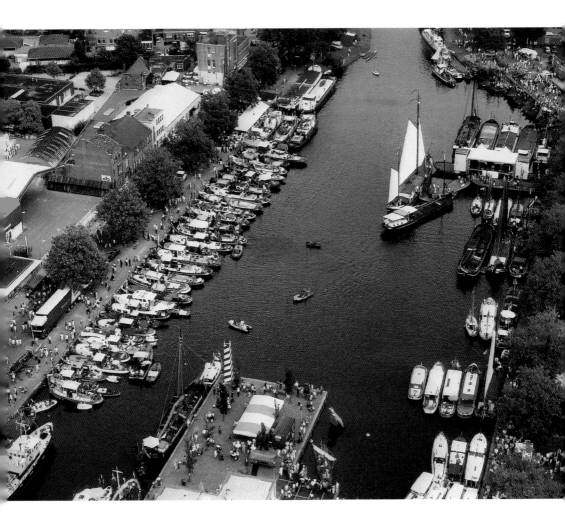

Piushaven, Tilburg

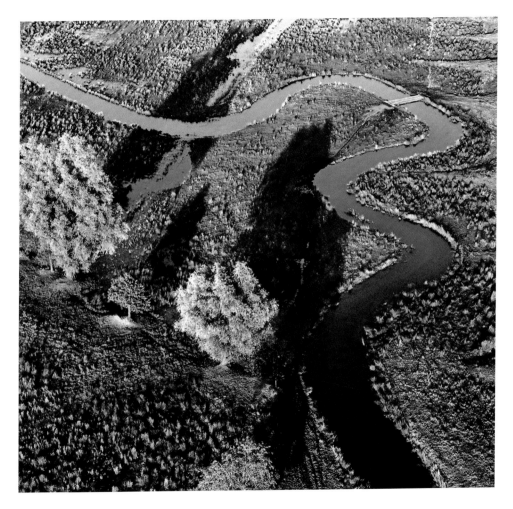

Rivier Beerze

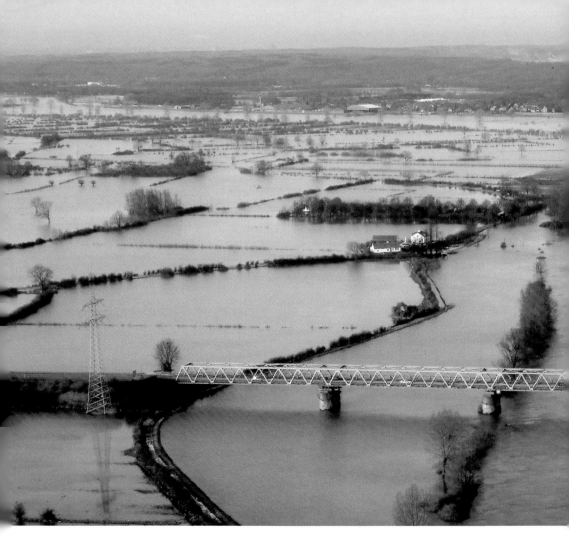

Maas bij hoog water / High water in the Maas

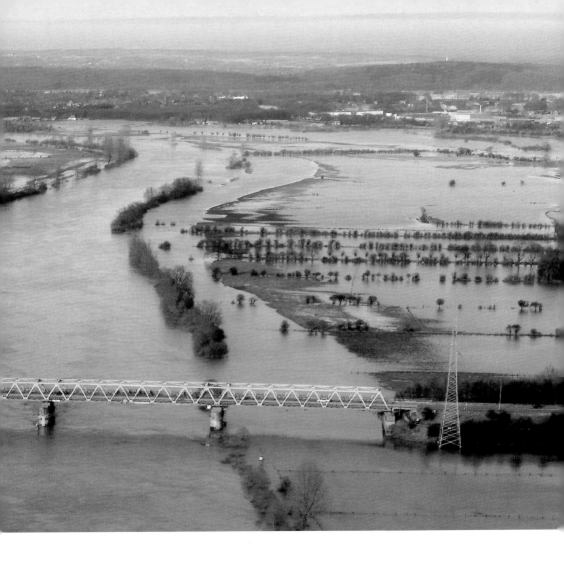

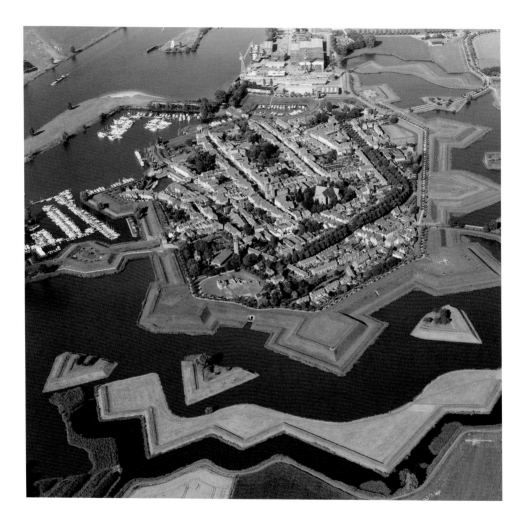

270 Heusden

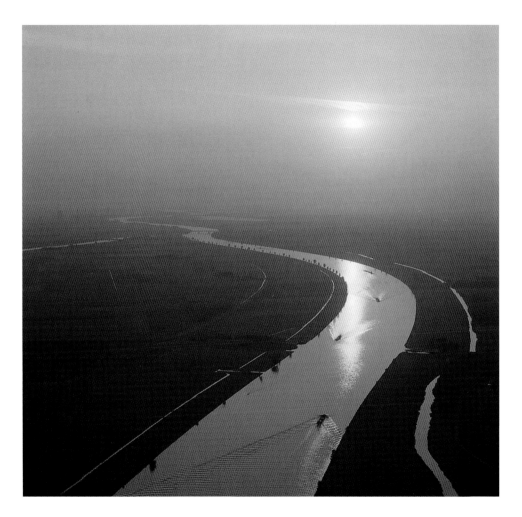

Bergse Maas 271

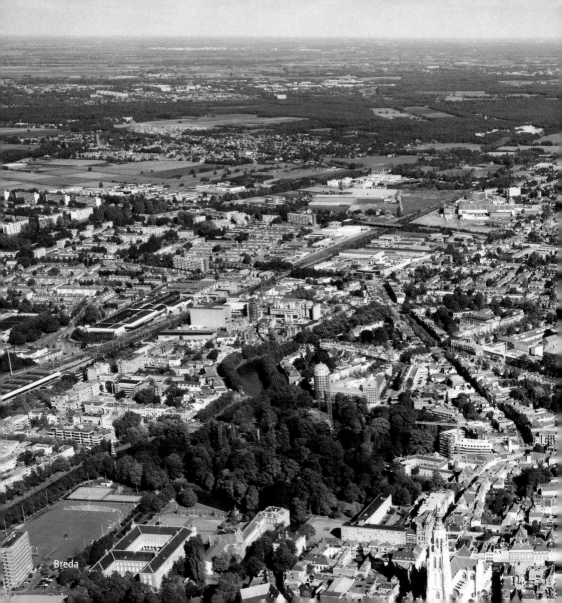

Breda

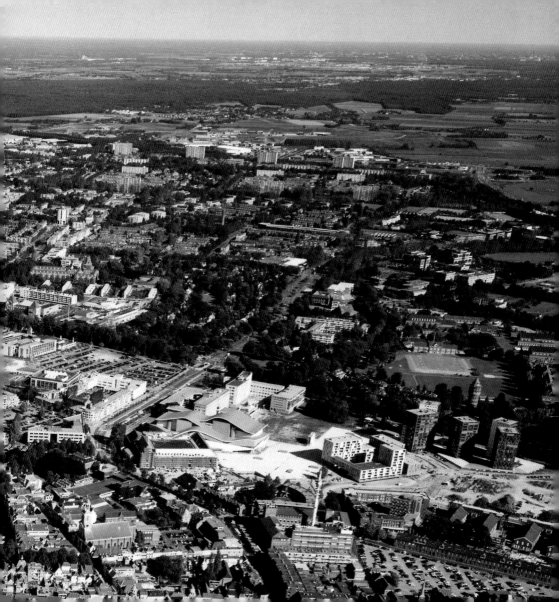

Gymnastrada, Eindhoven

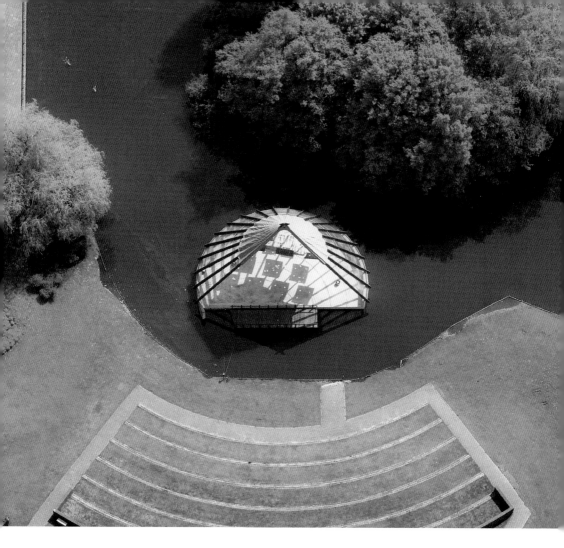

Openluchttheater / Open-air theatre, Helmond **275**

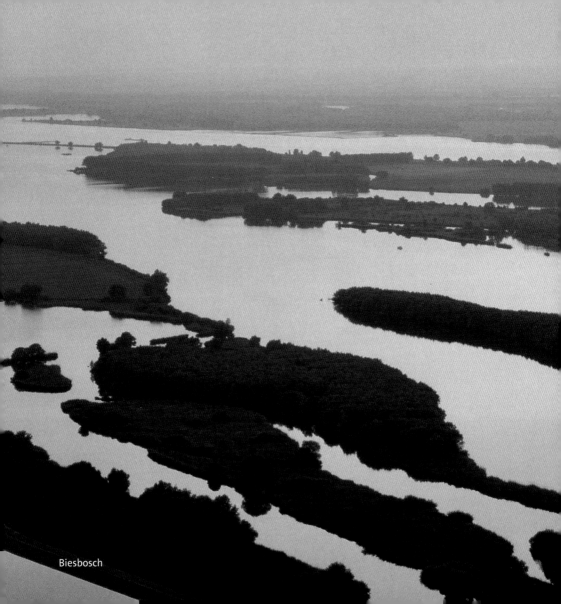

Biesbosch

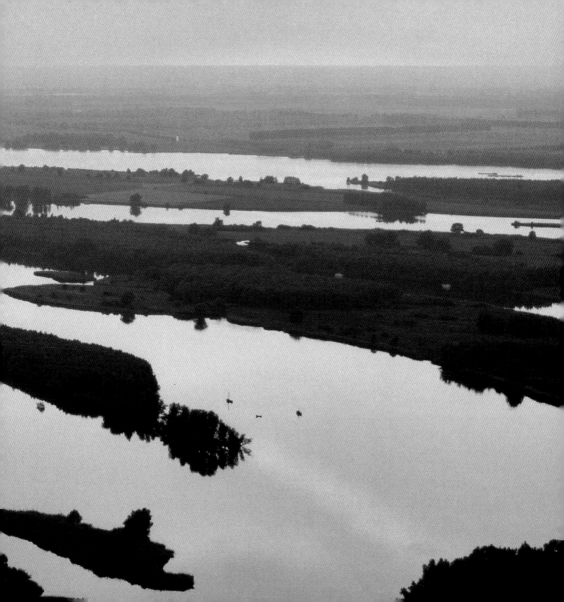

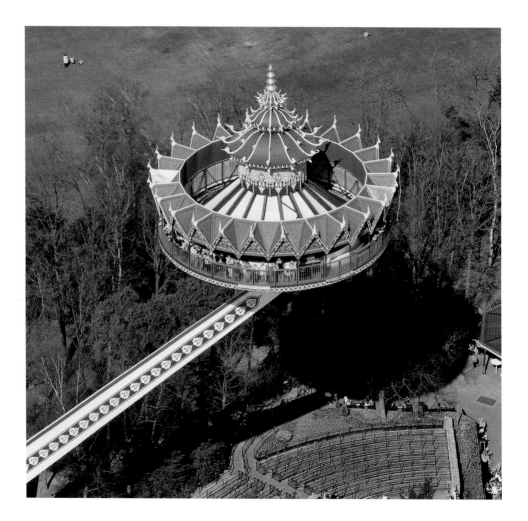

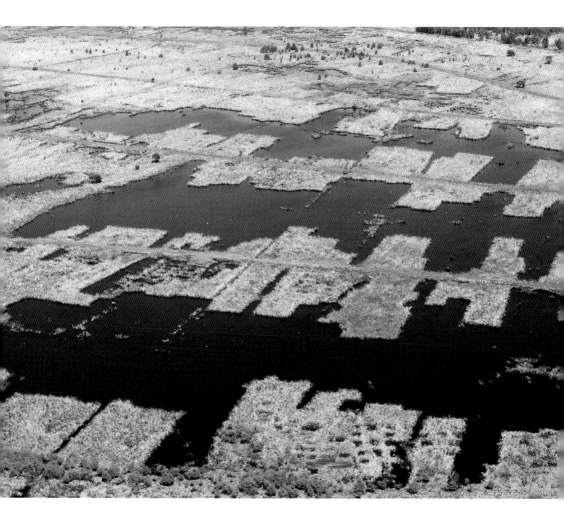

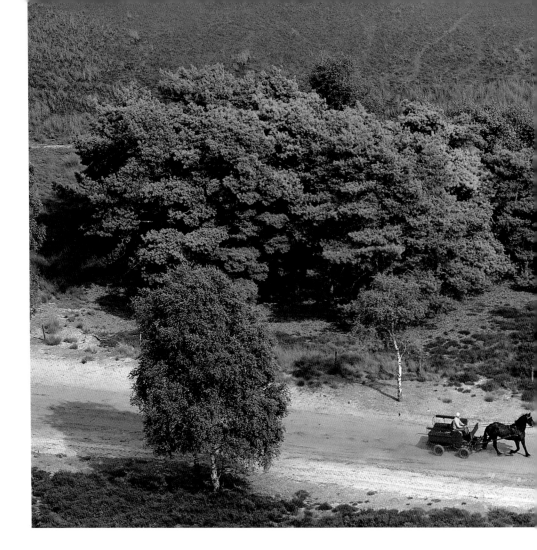

Kalmpthoutse Heide

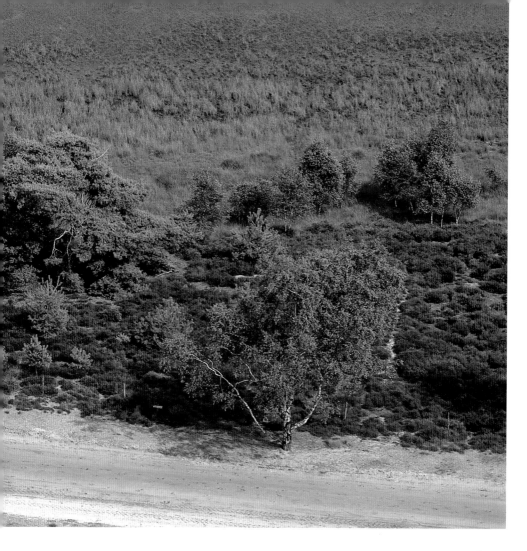

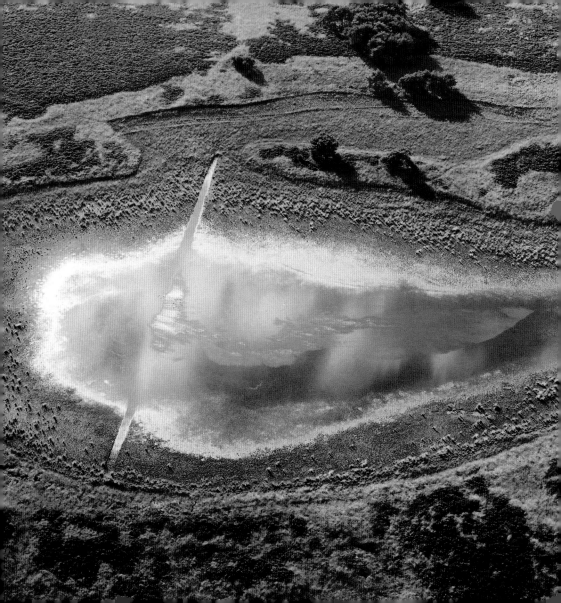

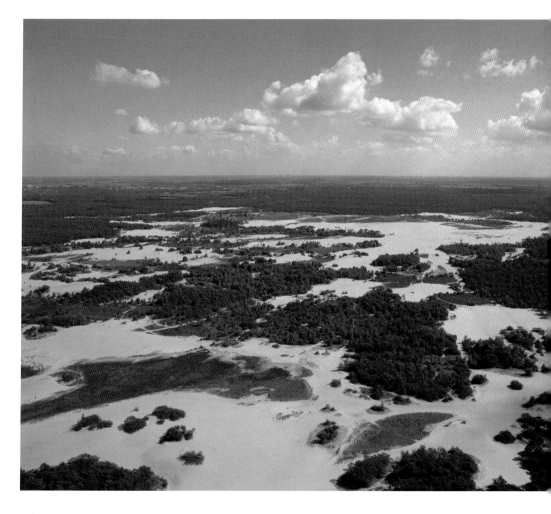

◀ Biesven, Grote Heide ▲ Drunense Duinen

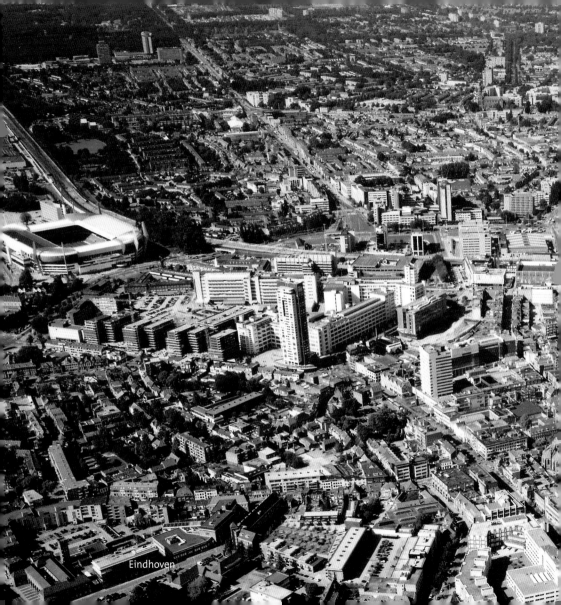
Eindhoven

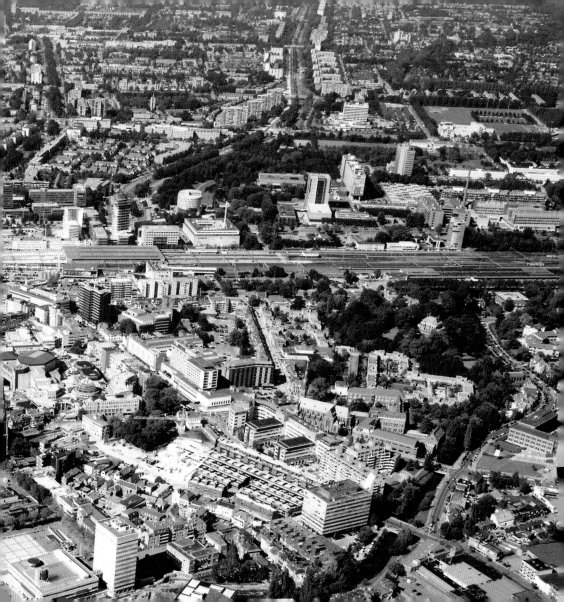

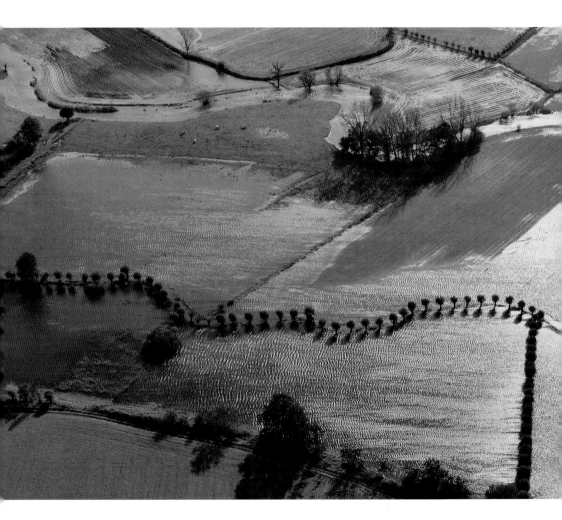

Moerkuilen, Sint Oedenrode

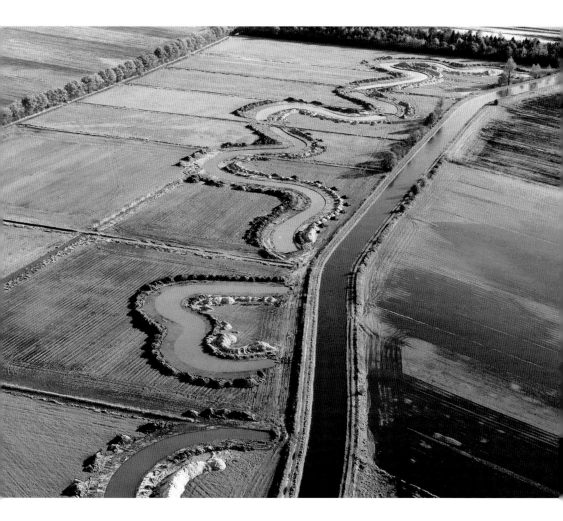

Beerze **287**

Limburg

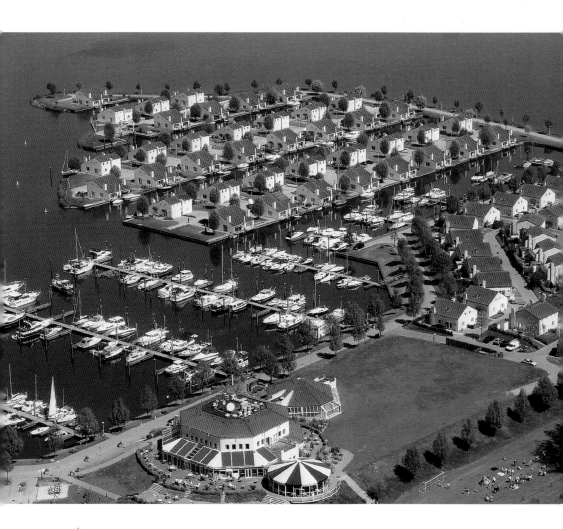

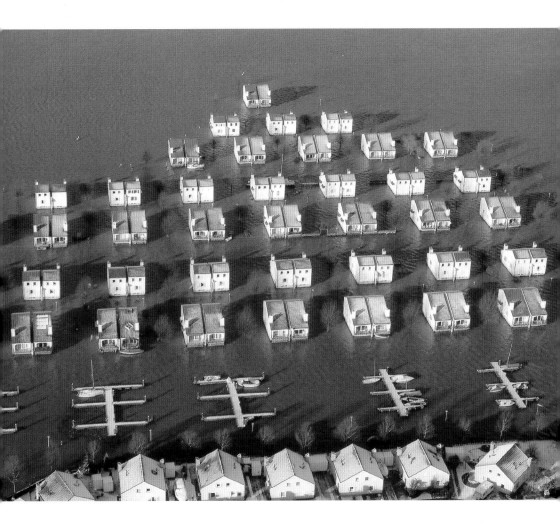

291

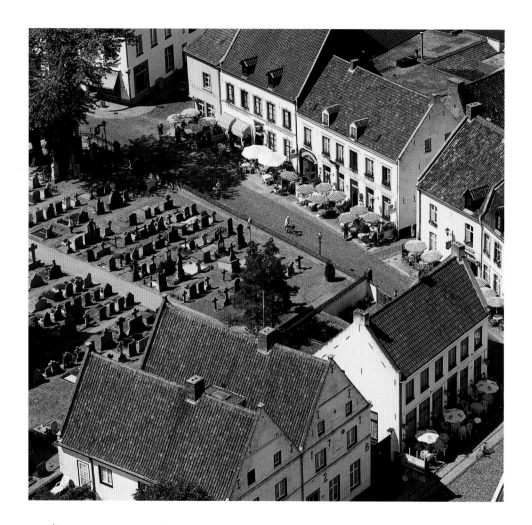

 292 Thorn

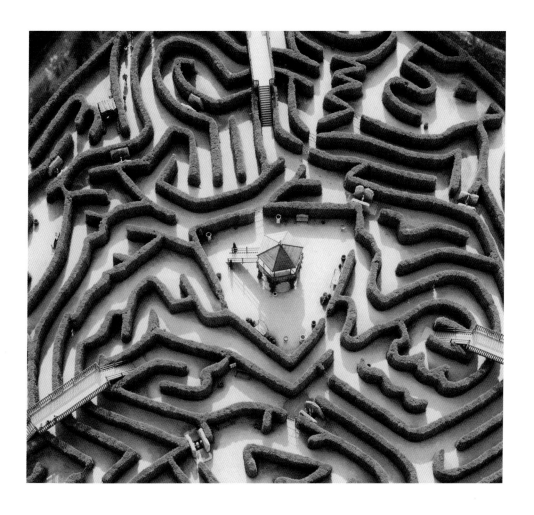

Doolhof, drielandenpunt / Maze, at the point where Holland, Belgium and Germany meet, Vaals

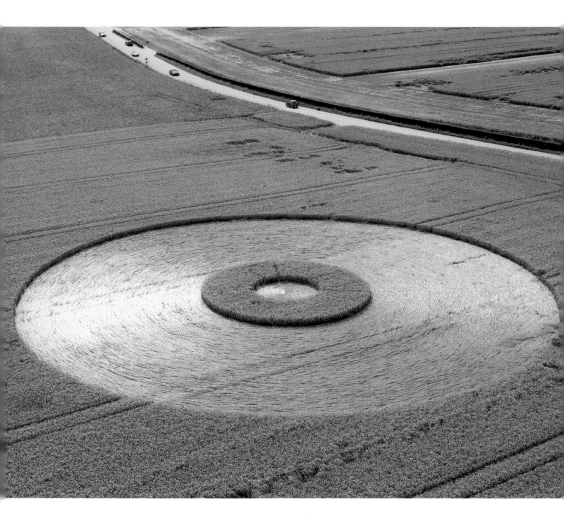

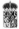

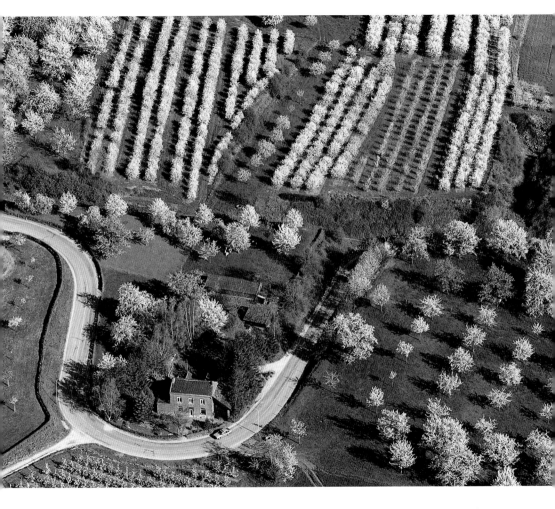

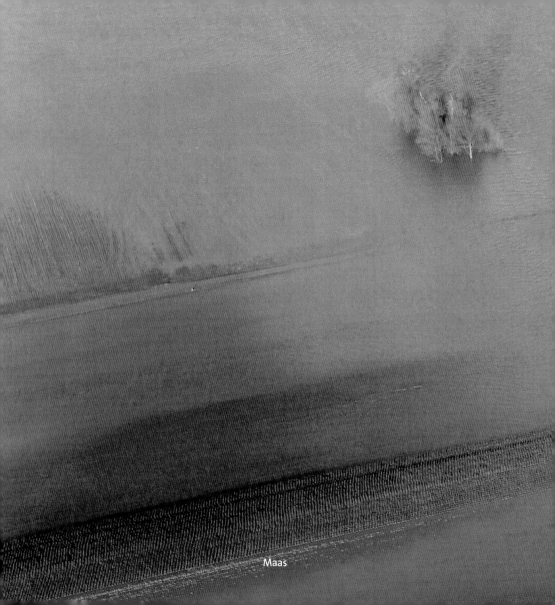

Maas

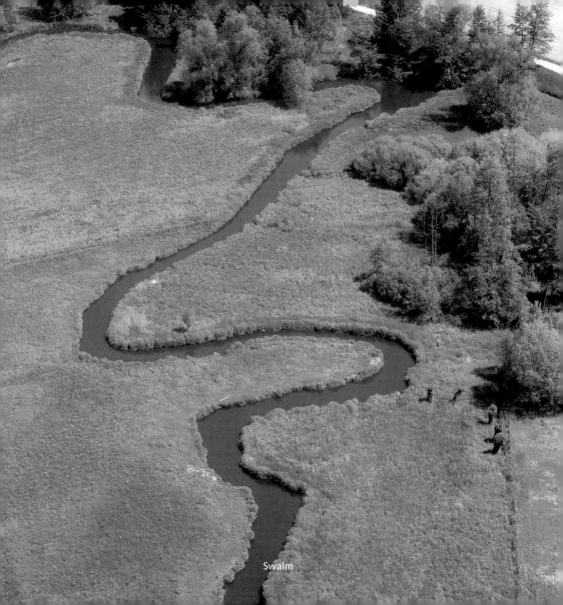
Swalm

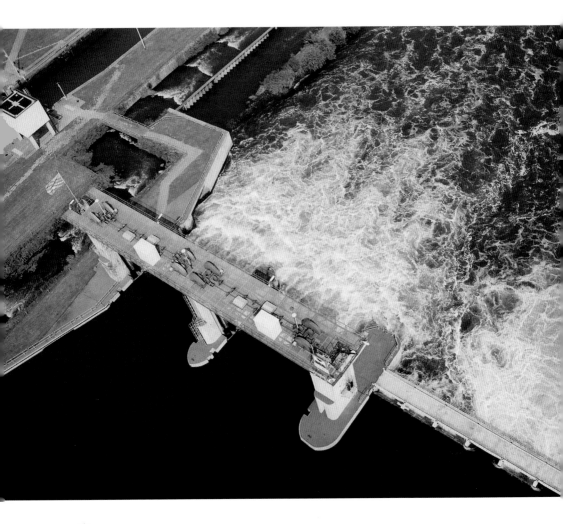

 Stuw- en sluiscomplex / Lock and dam system, Belfeld

De rivieren stromen in gereguleerde beddingen, maar de waterafvoer moet altijd gegarandeerd zijn. Want de brute natuurkracht van Maas, Rijn, Eems of Schelde valt niet te verslaan. Je moet er om zo te zeggen een compromisvrede mee sluiten, die beider belangen garandeert. Op dat principe is de Nederlandse waterstaat gebaseerd. De gedachte, dat Nederland strijdt tegen het water, is eigenlijk verkeerd. Het probeert er richting aan te geven.

Rivers flow along regulated courses, and the volume of water must be constantly monitored and safeguarded. That is because the brute natural force of the Maas, Rhine, Eems or Scheldt cannot be defeated. You have to conclude a kind of peace agreement with them, which is in the interests of both. Dutch water management is based on this principle. It is incorrect to say that Holland is engaged in a struggle against the water. The best it can hope for is to contain it and steer it in the desired direction.

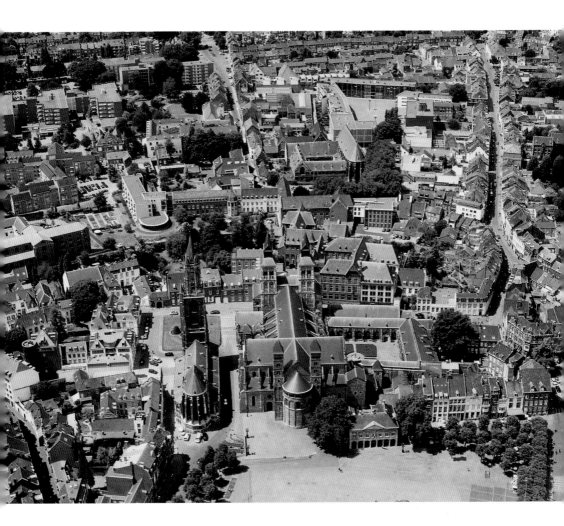

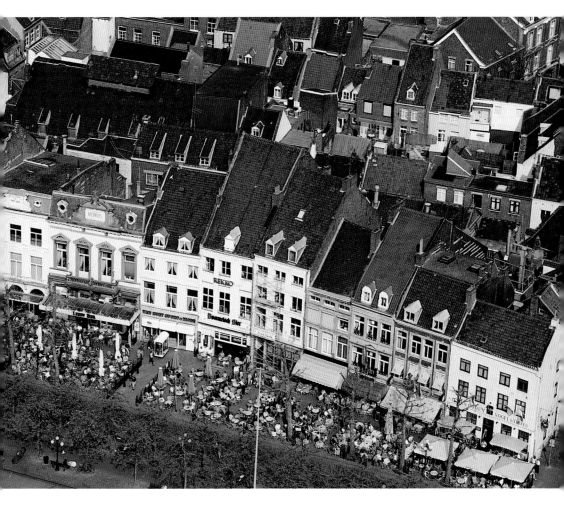

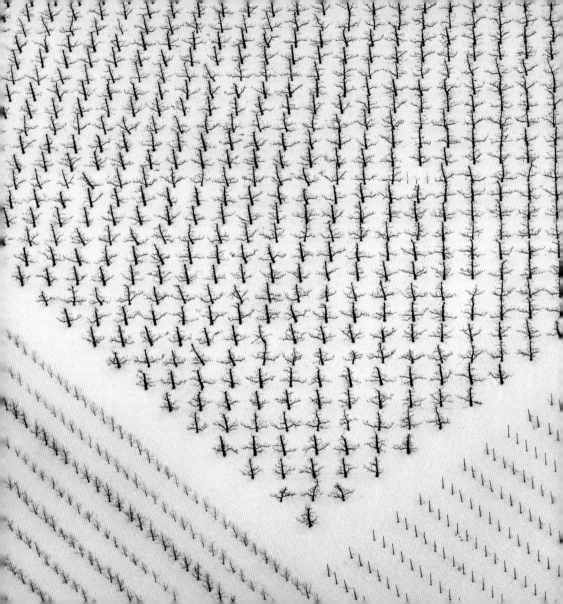

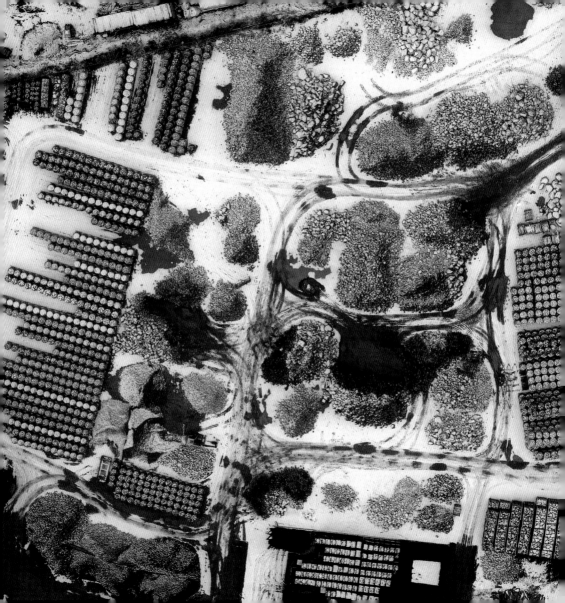

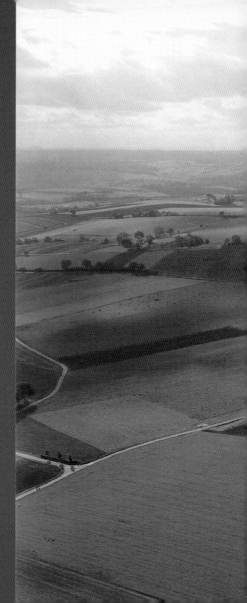

*Veel boeren zijn bezig hun chemische bestrij-
dingsmiddelen te vervangen door bondgenoten
uit het dierenrijk — sluipwespen bijvoorbeeld —
die schadelijke insecten aanvallen. Zij experi-
menteren met biologische teeltmethodes, die
voor een gedeelte zijn gebaseerd op traditionele
landbouwtechnieken van eeuwen her.*

*Many farmers are replacing their chemical
pesticides with more natural allies, such as
aphidius wasps, which attack harmful insects.
They are experimenting with biological
crop-breeding methods, some of which are
based on traditional farming practices dating
back centuries.*

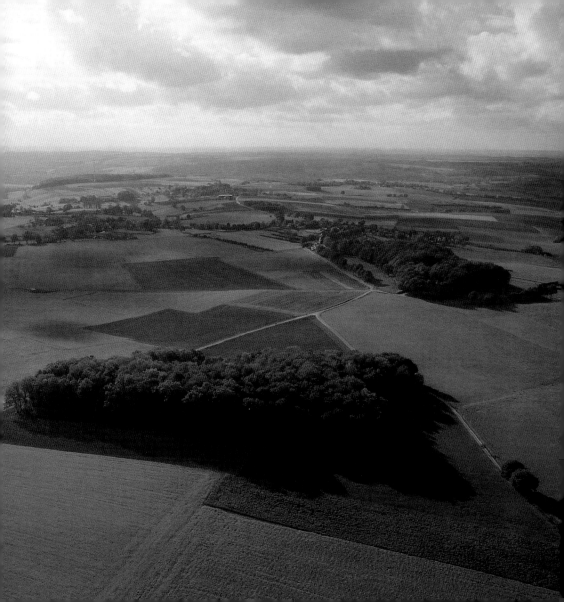

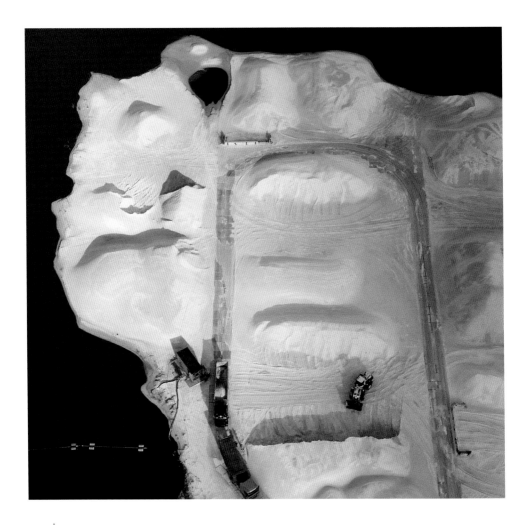

Zandwinning / Sand extraction

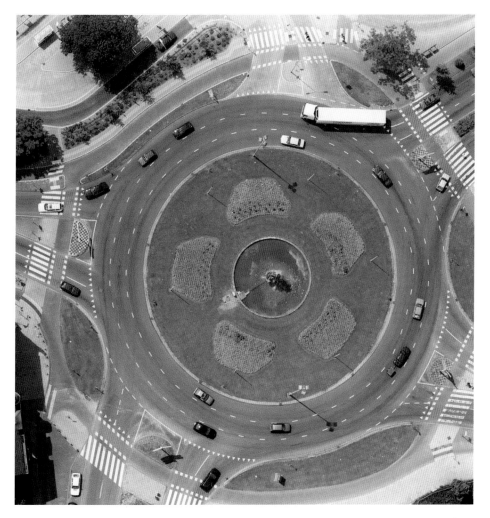

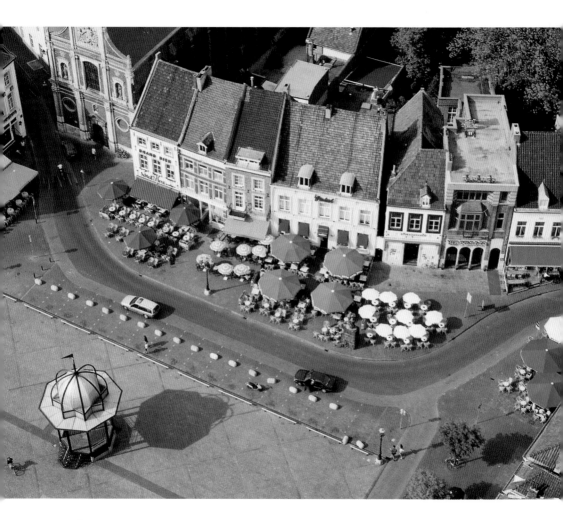

308 Sittard

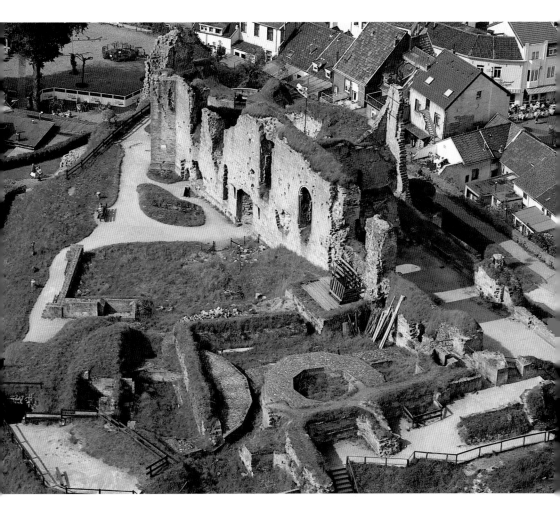

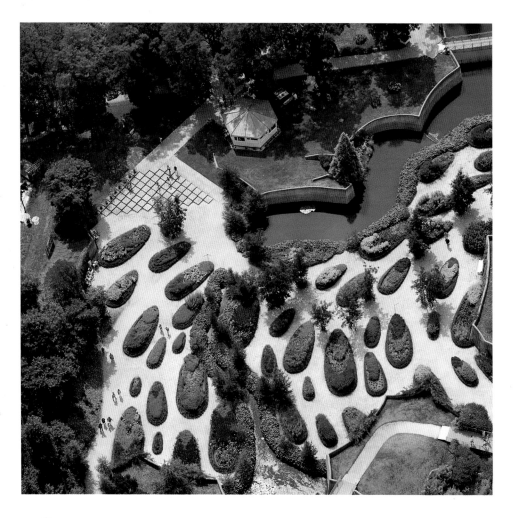

 Kasteeltuinen / Castle Gardens, Arcen ▲

Gulpen ▶

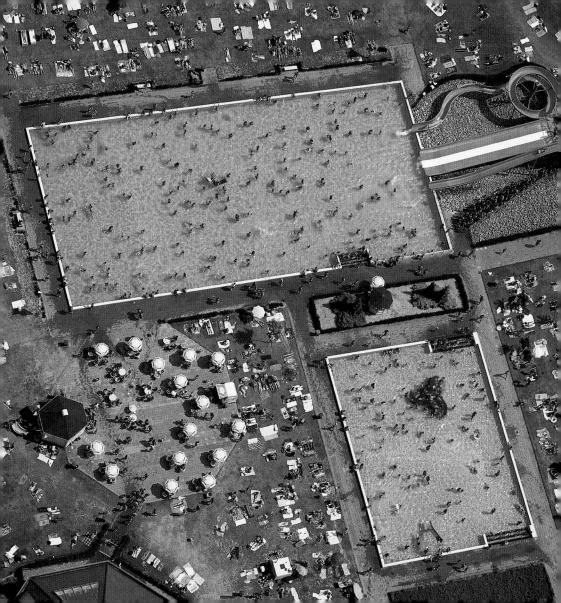

Colofon

ISBN 90 5594 302 9

© copyright: Scriptum Publishers

Scriptum bv
P.O. Box 293
3100 AG Schiedam
Tel.: + 31 (0)10 427 10 22
Fax.: + 31 (0)10 473 66 25
E-mail: info@scriptum.nl

Fotografie: Karel Tomeï
Tekst: Han van der Horst
Vormgeving: Ad van der Kouwe,
Manifesta
Vertaling: Andy Brown
Drukwerk: BalMedia bv

Bezoek ook / Visit also:
www.scriptum.nl
www.hollandbooks.nl
www.flyingcamera.nl

**Luchtfotograaf Karel Tomeï (Rotterdam, 1941) heeft
zijn thuisbasis op Eindhoven Airport en vliegt in
binnen- en buitenland om uiteenlopende opdrachten
uit te voeren. Hij is geheel gespecialiseerd in fotografie
vanuit de lucht en dat leverde hem diverse interna-
tionale prijzen op. Zoals de Kodak Commercial and
Industrial Award (1988, Houston, USA) en de presti-
gieuze ABC jaarprijs (1997).**

Karel Tomeï (Rotterdam 1941) is a specialist in aerial
photography. Based at Eindhoven Airport, he carries
out a wide variety of assignments both in the Nether-
lands and abroad. He has won several international
prizes for his work, including the Kodak Commercial
and Industrial Award (1988, Houston, USA) and the
prestigious ABC Annual Award for art photography
(1997).